21世纪高职高专建筑设计专业技能型规划教材

设计构成

主　编　戴碧锋
副主编　刘　晓　李　辰
主　审　罗胜京

内 容 简 介

设计构成是从20世纪80年代后在我国各美术及设计类院校广泛开设的一门专业基础课程,是现代设计基础的一个重要组成部分。

本书共分4章,包括设计构成概述、平面构成、色彩构成和立体构成。本书以精辟的语言、清晰的结构和大量的范例系统地阐述了平面构成、色彩构成和立体构成的发展起源、一般基础理论及其在视觉传达设计、工业设计、建筑及室内外环境艺术设计等相关领域的实际应用。每章都配有相应的教学目标、教学要求、思考与练习等,使设计构成的教学更具专业特点,更有针对性和教学的可操作性。

本书可作为普通高职高专建筑和城市规划类、艺术设计类等专业的教材及相关行业从业人员的参考书。

图书在版编目(CIP)数据

设计构成/戴碧锋主编. —北京:北京大学出版社,2009.8
(21世纪高职高专建筑设计专业技能型规划教材)
ISBN 978-7-301-15504-2

Ⅰ.设… Ⅱ.戴… Ⅲ.艺术—设计—高等学校:技术学校—教材 Ⅳ.J06

中国版本图书馆CIP数据核字(2009)第116607号

书　　　名:	设计构成
著作责任者:	戴碧锋　主编
策 划 编 辑:	赖　青　杨星璐
责 任 编 辑:	杨星璐
标 准 书 号:	ISBN 978-7-301-15504-2/TU・0081
出　版　者:	北京大学出版社
地　　　址:	北京市海淀区成府路205号　100871
网　　　址:	http://www.pup.cn　http://www.pup6.com
电　　　话:	邮购部 010-62752015　发行部 010-62750672　编辑部 010-62750667
电 子 邮 箱:	pup_6@163.com
印　刷　者:	北京虎彩文化传播有限公司
发　行　者:	北京大学出版社
经　销　者:	新华书店
	787mm×1092mm　16开本　9.75印张　230千字
	2009年8月第1版　2022年12月第8次印刷
定　　　价:	39.00元

未经许可,不得以任何方式复制或抄袭本书之部分或全部内容。
版权所有,侵权必究　　举报电话:010-62752024
　　　　　　　　　　　　电子邮箱:fd@pup.pku.edu.cn

前言

设计构成是高等艺术设计院校的基础课程之一，它包括平面构成、色彩构成和立体构成三部分，这三种构成并称为"三大构成"。构成的基础性在于它的普遍性，因为它所研究的课题（如构成元素的构成方式、基本规律、创新思维等）涉及所有的美术学科及艺术设计。因此，在教学过程中，各专业要根据自身的特点，把握好构成的普遍性与各专业的特殊性之间的关系，有重点、有计划地安排组织教学工作。将理论知识在实践中灵活、具体地应用，同时提高教学质量，注重学生能力的培养，这也是本书编写的基本指导思想。

设计构成研究的是构成元素之间的形式问题。一切大小尺寸、光影、色彩、造型等，都只有相对的价值。只有在恰当的关系中，由形式所暗示的观念以及表现力蕴藏于形式的组织结构、功能或运动。形式变为一种内在结构，是掩藏于表面之下各种形状的具体表现。设计构成正是利用最基本的视觉元素点、线、面、肌理的内在结构，取得和谐、准确的构成关系，并以视觉化的形式传达出来。另外，设计构成的形式包括人的动机、目的和行为，即形式运动的形式观念，它涉及设计者的文化修养、审美力和视觉心理等方面。因此，设计构成还对学生的设计思维方式、认知能力、创新能力等的培养有着重大意义。

本书在编写时结合了编者多年的教学经验。编者在教学实践和理论研究过程中发现，设计构成的教学不仅在课程本身，而且还在于教学过程中对学生创新意识的培养，使学生能将所学的知识应用到各自相关的专业领域中去，真正发挥设计构成的基础平台作用。因此，本书在编排上重视实际案例与基本原理的比较，以求达到启发学生和培养学生的目的。

本书建议安排72学时，各学校可根据各专业的不同情况灵活安排。本书由南华工商学院戴碧锋任主编，南华工商学院刘晓和李辰任副主编，石家庄铁路职业技术学院李翠轻、河南建筑职业技术学院王贺谦、焦作大学弓萍和王喆、广东工业大学李鸿明和绵阳职业技术学院雷燕平参编。广东工业大学罗胜京对本书进行了审读，并提出了很多的宝贵意见，在此一并表示感谢！

本书在编写过程中，参考和引用了国内外学术界同仁的研究资料，吸取了其中有益的见解和成果（部分参考书目见参考文献）。在此，我们对有关作者深表谢意。

我们尽可能认真严谨地编写本书，但由于时间仓促，水平有限，书中难免存在不足和错漏之处，敬请读者批评指正。E-mail：274392941@qq.com。

<div align="right">

编 者
2009年4月

</div>

第一章 设计构成概述 1
- 1.1 构成的概念 2
- 1.2 平面构成在艺术设计中的应用 3
- 1.3 色彩构成在艺术设计中的应用 5
- 1.4 立体构成在艺术设计中的应用 7
- 1.5 包豪斯的教育启示 9
- 思考与练习 10

第二章 平面构成 11
- 2.1 平面构成的基本要素 12
- 2.2 平面构成的基本形式 21
- 2.3 平面构成的形式美规律 35
- 思考与练习 46
- 作品欣赏与参考 47

第三章 色彩构成 65
- 3.1 色彩构成的基本要素 66
- 3.2 色彩的调性构成 78
- 3.3 色彩的调和构成 81
- 3.4 色彩的对比构成 87
- 3.5 色彩的采集与重构 92
- 3.6 色彩与心理 95
- 思考与练习 104
- 作品欣赏与参考 105

第四章 立体构成 115
- 4.1 立体构成的基本要素 116
- 4.2 造型语意与材料 122
- 4.3 三维空间的视觉传达 127
- 4.4 量与势 130
- 思考与练习 136
- 作品欣赏与参考 137

参考文献 149

第一章 设计构成概述

教学目标

　　了解设计构成的概念及包豪斯教育的启示。学习设计构成的重点不应在技术的训练上,应更重视方法的教学和能力的培养,让学生在学习过程中能从逻辑推理、逆向思维等多种渠道、途径进行思考,拓宽创作思路和视野。通过教学与实际案例的赏析,领会设计构成在不同的艺术设计领域的具体应用。

教学要求

知识要点	能力要求	相关知识
构成的起源、概念与分类	◆ 学习构成的意义	◆ 三大构成 ◆ 构成在艺术设计中的具体应用 ◆ 包豪斯教育

信息时代的到来，为现代设计的发展提供了最为直接的动力。新技术、新材料的不断出现，呈现出形体与空间艺术的多姿多彩，促成了现代设计的多元化发展，同时也引发了社会审美观念的重大改变。传统构成的审美原则已难以全面解释形体与空间艺术审美中的一些新现象。设计构成在艺术设计专业造型基础教学中的作用也日益突出，对构成本身的学习及其历史发展过程的了解，以及作为造型基础课，它和艺术设计各个专业之间的相互关系，对形体、空间、色彩的处理是创作中决定成败的关键。因此，学习设计构成的目的是为了更好地提高学生的造型能力并拓宽学生的思维，提高自身的艺术修养。

1.1 构成的概念

构成（Composition），即构造、解构、重构、组合之意，它是现代造型设计的流通语言，是视觉传达艺术的重要创作手法。具体地说，构成就是遵循一定的审美规律，以理性的组合方式入手，表达感性的视觉形象。在艺术设计专业造型基础教学中，设计构成教学包括平面构成、色彩构成和立体构成，即所谓的"三大构成"。

设计构成是一种思维方法，设计基础教育领域的平面构成、色彩构成和立体构成，其任务就是破解平面、立体以及色彩造型的基本规律。学习构成就是要认识并运用其基本原理，掌握最基本的造型方法，在抽象了的形以及形的构成规律中，通过物理、生理和心理等知识，对形式特征加以发挥和创造。

1. 平面构成

平面构成是以轮廓塑形象，将不同的基本形按照一定的规则在平面上组合成图案。平面构成重点研究形在二维虚拟空间上的组织方式及其视觉效果，运用点、线、面和律动组成结构严谨，富有极强的抽象性和形式感的一种构图；其构成形式主要有重复、近似、渐变、变异、对比、集结、发射、特异、空间与矛盾空间、分割、肌理及错视等，按构成的技巧和表现方法加以组织，进行形式美的创造。

2. 色彩构成

色彩构成即色彩的相互作用，是从人对色彩的知觉和心理效果出发，用科学的分析方法，把复杂的色彩现象还原为基本要素，利用色彩在空间、量与质上的可变幻性，按照一定的规律去组合各构成之间的相互关系，再创造出新的色彩效果的过程。

色彩构成是继写生等架上绘画训练之后又一个比较系统和完整的认识色理论、掌握色彩形式法则的艺术设计专业独立的基础科目，它是探讨色彩物理、生理和心理特征，通过调整色彩关系（对比、调和、统一等）以获得良好色彩组合的学说，是具

有方法论意义的构成体系之一。色彩构成还能够丰富学生的设计思维、提高审美的判断能力和倡导创新的变革精神，色彩构成的学习和掌握直接关系到今后设计作品中色彩修养和创意水平的高低。

学习色彩构成，应该着重于一种思维方式的训练，通过这种创新思维方式的开发，使色彩构成的作用呈现出崭新的面貌，为以后的色彩设计打下坚实的基础，更加丰富我们的想象力和创造力，提高对色彩的鉴赏力。也就是以色彩研究为手段、以培养创新思维为目的，不拘泥于颜料与电脑的介质之争以及传统图案与三大构成的主次之争，大胆地去挖掘色彩，研究体验色彩的魅力。

3. 立体构成

立体构成也称为空间构成。立体构成是以视觉为基础，以力学为依据，以一定的材料将造型要素按照一定的构成原则，组合成美好的形体。它是研究立体造型各元素的构成法则，其任务是：揭开立体造型的基本规律，阐明立体设计的基本原理。立体构成是现代设计领域中一门基础造型课，也是一门艺术创作设计课，在立体造型中首先需要明确一个概念，即形态与形状的区别。平面造型中我们将平面的形称为形状，这个形状是物象的外轮廓。在立体造型中形状是指立体物在某一距离、角度、环境条件下所呈现的外貌，而形态是指立体物的整个外貌，即形状是形态的诸多面向中的一个面向，形态则是诸多形状构成的统一体，形态是立体造型全方位的印象，是形与神的统一。

1.2 平面构成在艺术设计中的应用

平面构成作为构成设计的基础课程，打破了传统的教学方法，强调视觉元素的形态美，培养学生对形象的敏感性和创造性，加强设计思维的开发、创新。通过学习平面构成，培养创造力和基础造型能力，掌握理性和感性相结合的设计方法，拓展设计思维，为专业设计提供方法和途径，同时也为各艺术设计领域提供技法支持，为今后的专业设计奠定坚实的基础。

平面构成是研究在二元的空间内按照形式美的法则进行分解、组合，来构成理想的形态，是最基本的造型活动之一。平面构成在培养艺术设计的创造力和基础造型能力中起着重要的作用，其构成形式包括重复、渐变、近似、特异、发射、对比等，那么它是如何在艺术设计中进行有效应用的呢？例如重复是造型重复出现的构成方式。在艺术设计中重复构成的应用十分广泛，重复构成能产生统一协调的观感，也易产生单调乏味的效果，因此在排列时要注意它们之间的方向和空间变化。发射是形状围绕一个或几个共同的中心排列，在自然生活中像太阳的光芒、绽放的花朵等都呈发射

图1.1 室内设计——深圳大学，点线面构成的界面华南理工大学建筑设计研究院作品

状。发射具有强烈的焦点和光芒感，富有节奏和韵律。在室内设计中发射的构成原理常被应用到视觉焦点的设计上。对比是相互比较，求差异，使互异的地方强调、突出。在室内设计中，家具的选择与安置，就要运用到对比的构成原理，追求统一协调。首先考虑室内整个环境的对比关系是否合理，如室内环境的对比关系充足，在家具、服装的色彩选择与安置上可以从统一协调的方面来考虑（图1.1）。

平面构成在广告招贴中的应用也比较广泛，无论是商业招贴或公益招贴，其画面均由文字、色彩和图形三要素组成。在广告招贴、书籍设计构图中，总是把画面基本内容视为基本造型要素，运用平面构成的基本原理来处理招贴的文字、图形的关系从而获得强烈的冲击力（图1.2，图1.3）。

图1.2 招贴设计——网络龙卷风，罗胜京作品

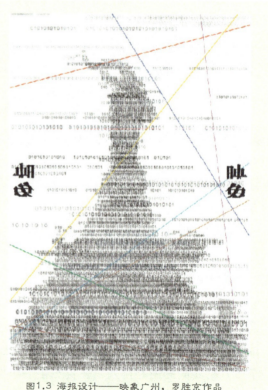

图1.3 海报设计——映象广州，罗胜京作品

1.3　色彩构成在艺术设计中的应用

　　色彩构成是从人对色彩的知觉和心理效果出发，按一定的色彩规律去组合、搭配，构成新的理想的色彩关系。在室内设计中，色彩搭配的好坏直接影响到整个室内设计的风格，理想的居室色彩能给人舒适、安逸感，从心理上让人放松、心情舒畅。一般来说，在普通绘画中可以有个人的色彩风格，允许选用偏爱的色彩，而在专业设计的色彩设计中，则不允许对色彩存有偏爱性，需要满足各种各样的环境对色彩的要求。具有偏爱性的色彩不仅不会锦上添花，反而会成为败笔，影响装饰的效果，失去色彩设计运用的意义。如色彩对比是两种或两种以上颜色在空间或时间上相互比较的关系，主要是色彩三要素对比、冷暖对比、面积对比等。根据不同的室内陈设，色彩对比的强弱也不同。若室内空间面积较小，应弱化陈设品色彩对比，多运用明度较高、纯度偏低的色彩，使室内在视觉上达到空间开阔的效果；若室内空间较为开阔、色彩运用较为单一、缺少层次，可在家具或小件织物的色彩上选择不同的、富有变化的色彩，增加色彩的对比度，丰富室内层次，活跃整个室内氛围。

　　在室内陈设色彩搭配中若对比过强，容易使人产生视觉疲劳，这时可运用同一调和构成，在强烈刺激的色彩中都混入同一色，增加各色的同一因素，实现调和感强的色彩。还可以运用互混调和，混入对方的色彩，或点缀同一色调和，可在陈设品的小面积抽象或具象图案中运用对方的色彩或同一种色彩，达到调和的目的。家具本身的造型、色彩同时使家具成为统一协调环境的因素之一。艺术大师如马帝斯的作品《蹈》、蒙德里安的作品《红、蓝、黄、黑的构图》等作品，既可运用于室内设计，又可运用于服装设计。在现代设计中，如包装设计与色彩、造型、材料等构成密切联系。在考虑商品特性的基础上，遵循品牌设计的一些基本原则，从营销的角度出发，品牌包装的色彩设计是突出商品个性的重要因素，个性化的品牌形象是最有效的促销手段。包装色彩中的商品图片、文字和背景的配置，必须以吸引顾客注意为中心，直接推销品牌。包装色彩对顾客的刺激较之品牌名称更具体、更强烈、更有说服力，并往往伴有即效性的购买行为（图1.4，图1.5，图1.6）。

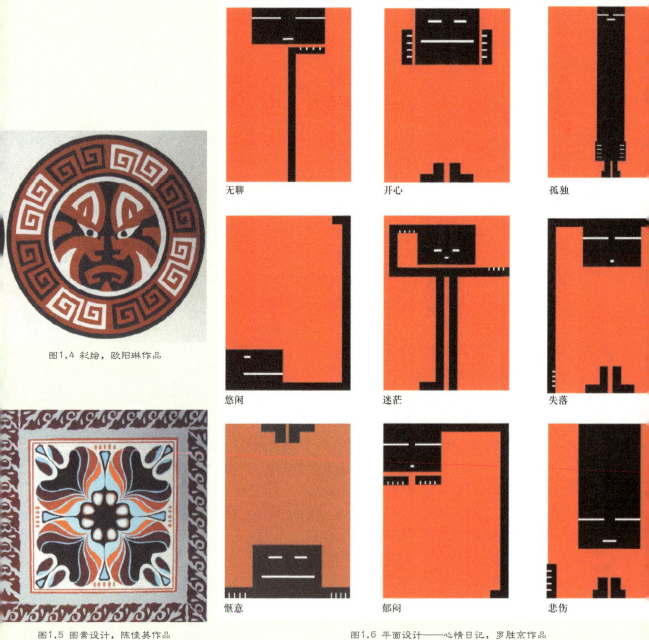

图1.4 彩绘，欧阳琳作品

图1.5 图案设计，陈佳英作品

无聊　　开心　　孤独

悠闲　　迷茫　　失落

惬意　　郁闷　　悲伤

图1.6 平面设计——心情日记，罗胜京作品

1.4 立体构成在艺术设计中的应用

立体构成受流行的"现代艺术"影响,后影响到雕塑、建筑和其他实用美术领域,最后才逐渐形成现代的立体构成,成为实用美术设计学科的必修科目。随着现代科学技术的发展,立体构成的理论也日趋完善和系统,它与平面构成、色彩构成一样被应用到各个设计领域里。对于实用美术之一的建筑设计,也同样受到影响。在造型世界中,作为能给予人类愉悦和感动的对象,可以列举出建筑、绘画、雕塑、工艺等,其中内部具有空间,人类能够进入其生活的只有建筑。现代建筑设计越来越趋向简练,除了对空间有更高的实用性要求外,对建筑造型的立体形态和材质、光与影、色彩美也提出了要求。因此,建筑设计在符合建筑功能和内部结构合理的原则下,可以应用立体构成的原则和方法,引导创造建筑的新形态,同时,也能帮助提高建筑模型的制作技巧(图1.7~图1.10)。立体构成是如何在三维空间中将立体造型要素按照一定的原则组合成富于个性的、美的立体形态。立体构成注重对各种较为单纯的材料的研究,提高对立体形态形式美规律的认识,培养良好的造型创造力和想象力。而室内用品的设计从本质上理解就是立体的造型活动,现在商场摆设的商品虽然琳琅满目、结构先进、功能多样,但从包装造型看,都是在立体构成的柱体、立方体、锥体、球体几种原型基础上加以变化,使包装的形态丰富、生动、充满魅力。

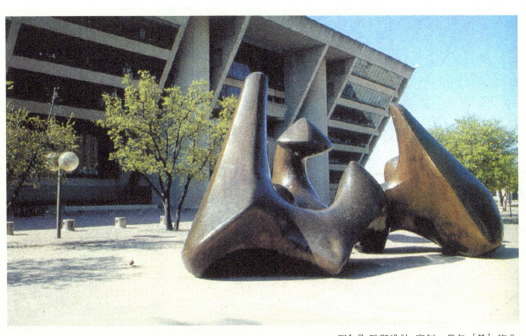

图1.7 雕塑设计 亨利·摩尔[英]作品

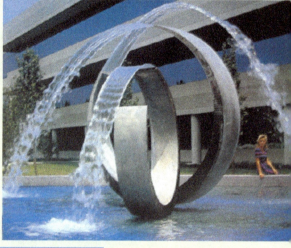
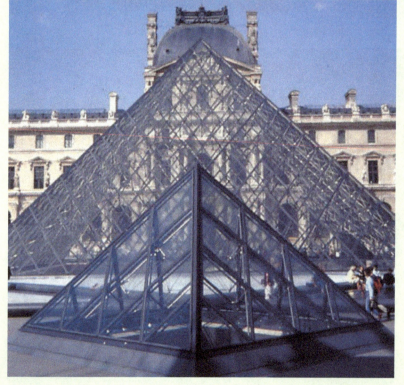

图1.8 室外景观设计 黄剑作品
图1.9 弧型不锈钢喷泉
图1.10 罗浮宫金字塔 贝聿铭[美]作品

1.5 包豪斯的教育启示

包豪斯（Bauhaus），是德国魏玛市1919年建立的"公立包豪斯学校"的简称，后改称"设计学院"，习惯上仍沿称"包豪斯"。她的成立标志着现代设计的诞生，对世界现代设计的发展产生了深远的影响。包豪斯是世界上第一所完全为发展现代设计教育而建立的学院，在两德统一后位于魏玛的设计学院更名为魏玛包豪斯大学。

现代设计教育的发展，传承了德国包豪斯的设计教育的理论体系，从德国包豪斯的教育实践中，我们可以总结出对今天的设计教育有启发性意义的东西。这就是教学、研究、实践三位一体的现代设计教育模式。在完成正常的教学任务的同时，教学为研究和实践服务；研究为教学和实践提供理论指导；实践为教学和研究提供验证，同时也为现代设计教育提供可能的经济支持。这种良性循环的教育体系，自包豪斯开始，几乎无一例外地被西方国家的现代设计教育所采纳。近些年来，我们学习国外的先进教育经验，提倡素质教育，开始认识到这种教育体系对于素质教育的重要性。面对我们今天的学生群体，实行三位一体的模式，不仅是必要的，而且也更能培养出社会和市场上急需的合格人才。在这种教育模式下，学生不但可以学到更多的专业知识，而且可以拥有相当深厚的理论素养，还可以掌握比较熟练的实际操作能力，这样，他们在社会上就更具有竞争实力。在今天的社会发展及经济市场条件下，需要的不是"书呆子型"的学生，而是具有较强综合能力的复合型人才。包豪斯的基础教学多样、完整，强调技术与理论合一，如"自然的分析与研究"（康定斯基）、"造型、空间、运动和透视研究"（克利）、"体积与空间研究"（纳吉）、"错觉练习"（阿尔柏斯）、"色彩与几何形态练习"（伊顿）等课程，不是单纯求取作业效果，而是要求掌握基本的科学原理，从个人艺术表现转到理性的新媒介表现上，这是包豪斯基础教学成功的关键。

设计构成课是认识课不是技法课。平面构成重点研究形在二维虚拟空间上的组织方式及其视觉效果，色彩构成也是如此，不过后者特别强调了色彩在其中的作用。平面构成涉及的是形状、色彩、肌理等内容，立体构成在此基础上又增加了材料、质感、结构方法等。学习构成的最终目的在于造型能力的提高。设计构成的重点不是技术的训练，也不是模仿性的学习，而是在于方法的教学和能力的培养。学生在学习过程中应从逻辑推理、逆向思维等多种渠道、途径进行思考，以拓宽自己的创作思路和视野。

思考与练习

1．为什么说构成是现代设计的基础？
2．列举不同的构成设计原理在艺术设计中的具体应用。
3．试述包豪斯对现代设计的意义和作用。

第二章 平面构成

教学目标

通过教学，了解平面构成的基本要素，理解平面构成的概念、意义、用途及方法，体会平面构成的形式美、秩序美。通过学习形式美的法则，培养创造新型的基本方法，从形态的知觉和心理立场出发，探讨研究造型和构图基本规律，从而培养学生的审美情趣、设计意识和构成能力，同时使学生具备一定的图形想象和创意能力，最终将所学知识创造性地运用到建筑设计、室内设计和艺术设计中。

教学要求

知识要点	能力要求	相关知识	
平面构成的基本要素	✦ 了解平面造型基本元素 ✦ 掌握几种关系要素 ✦ 能够灵活运用几种关系要素	✦ 三大要素：点、线、面 ✦ 基本形、骨骼、空间的概念 ✦ 基本形之间的关系 ✦ 空间位置的关系	
平面构成的基本形式	✦ 掌握平面构成的基本形式 ✦ 运用基本形式原理增强外界事物的感受力、创造力和想象力 ✦ 培养构思和设计能力	✦ 重复构成 ✦ 渐变构成 ✦ 特异构成 ✦ 空间感造型	✦ 近似构成 ✦ 发射构成 ✦ 对比构成 ✦ 肌理
平面构成的形式美规律	✦ 灵活运用平面构成的形式美规律 ✦ 具备一定的图形想象和创意能力	✦ 对称与均衡 ✦ 比例与尺度 ✦ 联想与意境 ✦ 和谐与重心	✦ 节奏与韵律 ✦ 对比与调和 ✦ 多样与统一 ✦ 破规与重构

2.1 平面构成的基本要素

现代设计，是通过视觉传达的方式解决设计、规划、构思等问题的方法。构成艺术，是现代视觉传达艺术的基础，是研究形象基本规律的方法，也是艺术设计者必须掌握的基础知识。

平面构成是一种视觉形象的构成，它是在20世纪20年代发展起来的一种现代设计，是平面设计的一种风格流派。平面构成是将设计元素在二维空间里按照创意主题进行有意识的安排与组合，使之达到视觉和表达的艺术设计手段；是一门研究平面图像创意、思维和形成的科学；是研究如何创造形象、如何处理形象与形象之间联系的学科；是视觉传达的最基本的手段。所以学习造型设计的第一步就是学习平面构成。

平面构成的基本要素包括视觉要素和关系要素两种。

视觉要素：直接借用眼睛所感受到的形象与形象特征被称之为视觉要素。视觉要素包括具体形象、抽象形象和以形状、大小、明暗为主要内容的特征元素。

关系要素：反映视觉要素之间各种关系的平面构成要素被称之为关系要素。关系要素包括形象的位置、方向、空间、重心，是通过形象之间的对比反映于人的大脑。

2.1.1 视觉要素

点、线、面是一切形态的基础、一切造型的根本。自然界所有的物体都离不开点、线、面，所有的形态也都可以归结于点、线、面，学习点、线、面是平面构成练习的第一步。

1. 平面造型中的点

1) 点的概念

在数学上，线与线相交的部分被称之为点，没有大小，没有形态，没有方向，只有位置，但在造型领域中点是具有空间位置的视觉单位，除了有位置，还有大小、有形态、有方向。就大小而言，点越小其感觉越是强烈，越大则越趋向于面（图2.1）；就形态而言，点越趋向于圆越是有利，不论多大都能带给人点的感受（图2.2）。

2.1 | 2.2

图2.1 就大小而言，点越小其感觉越是强烈，越大则越趋向于面

图2.2 就形态而言，点越趋向于圆越是有利，不论多大都能带给人点的感受

2）点的错视

点所处的位置不同造成的感受也不相同。当两个点大小一致时，明暗程度变化，较亮的点有扩张力，较暗的点有收缩力，给人的感受是大小不同的（图2.3）。当几个点有秩序的排列时，因位置的变化，给人以一定的方向感（图2.4），点放在画面不同的位置时画面的视觉效果也会有不同的倾斜感（图2.5）。

3）点的线化与面化

点的靠近会形成线的感觉。点与点之间连的越紧密，延伸距离越远，形象越是趋向于线（图2.6）。就算是大小不均等的点，小点也会被大点收容过去。

积点成线，积线成面。许多点聚集在一起将带来面的感受（图2.7），针式打印机就是个很好的例子，用它打出的画面拿放大镜去看，画面布满着小圆点，离远看上去却又是一个面，而且点的大小，与空间的编排又能构出空间立体感来。

4）虚点

不画点时能表现出点的效果吗？在画面上，一根完整的线从中间截开来会留下空白的痕迹或在线或面上挖出点状的空白

图2.3 两个点大小一致时，较亮的点有扩张力，较暗的点有收缩力

图2.4 点有秩序地排列给人以一定的方向感

图2.5 点在不同位置时画面视觉效果的倾斜感

图2.6 点的线化 佚名学生作品

图2.7 点的面化 佚名学生作品

就能细致的表现出点的感受，那个痕迹就是我们要讲的虚点（图2.8，图2.9）。

2．平面造型中的线

1）线的概念

点移动的轨迹就是线。在几何学上，线是有长度、有方向地存在于一度空间，但在造型领域中线是有长度、有宽度、有方向、有位置的。就形态而言，长度、宽度相差悬殊的被称为线，它也是平面构成的基础。

2）线的种类

线从形态上可以分为直线和曲线。直线包括粗直线、细直线、水平线、垂直线、斜线及锯齿线等；曲线包括规律性曲线、非规律性曲线及曲状乱线等（图2.10）。从艺术手段上可以分为手工绘线和机器绘线（图2.11、2.12）。

3）线的特性

①直线： 粗直线　粗狂　奔放　稳定　坚强

　　　　 细直线　敏锐　细腻　尖锐　神经质

　　　　 水平线　安定　静止　永久　和平

　　　　 垂直线　挺拔　严肃　权威　傲慢

　　　　 斜　线　活泼　飞跃　动感　生动

　　　　 锯齿线　尖锐　焦虑　动荡　不安定

②曲线： 规律性曲线　　安定　圆滑　优雅　有弹力

　　　　 非规律性曲线　流畅　舒展　放松　活力

　　　　 曲状乱线　　　压抑　烦闷　惴惴不安

图2.8 线中的虚点 佚名学生作品

图2.9 面中的虚点 佚名学生作品

图2.10 线的形态

图2.11 手工绘线 佚名学生作品

图2.12 机器绘线 佚名学生作品

4）线的点化与面化

把一条线分割成许多小段便会形成点的感觉，这就是虚线。虚线构成的形式比较优美、轻快、流畅，这种线的点化与点的线化相似（图2.13）。

把许多线集中在一起会形成面的感觉，线越密集面的感觉越强烈（图2.14）。

3．平面造型中的面

1）面的概念

面是线移动的轨迹，具有两度空间。线要比点大得多、比线宽得多，才能形成面，面具有完整、明显的轮廓。面不仅具有长度、宽度，而且有厚度、方向和位置，它在造型中形成的各式各样的形态，是平面设计中最基本的要素（图2.15）。

2）面的形状

面的形状分为好多种，有几何形的面、自由形的面、偶然形的面、实面、虚面等。

几何形的面：几何形的面最容易复制，它是有规律的鲜明的形态。

自由形的面：自由形的面形态优美，富有形象力，它是自然描绘出的形态。

偶然形的面：偶然形的面不易重复，它是用特别的手法获得的形态。

实面：实面给人一种完整的效果，它是强烈而有力量感的形态（图2.16）。

虚面：虚面最容易产生模糊感，它是柔和而又朦胧的形态（图2.17）。

图2.13 线的点化 佚名学生作品　　图2.14 线的面化 佚名学生作品　　图2.15 面的形态 佚名学生作品

图2.16 实面产生力量感 佚名学生作品　　图2.17 虚面产生模糊感 佚名学生作品

4. 点、线、面的综合构成

在设计作品中常常能分解出点、线、面，点、线、面是一幅完整的设计作品中不可或缺的重要组成部分（图2.18～图2.21）。

图2.18 以点为主的构成
佚名学生作品

图2.19 以线为主的构成
佚名学生作品

图2.21 以点的面化为主的综合构成 佚名学生作品

图2.20 以面为主的构成
佚名学生作品

2.1.2 关系要素

1.基本形

基本形是指构成图形的基本单位元素。基本形通常都是比较简练单纯的，一个点、一条线、一块面都可以称为一个基本形。同样，基本形也可以由许多图形连续组合而成，基本形可以是分散的两部分或多个部分，只要这些图形能够相互关联组成一幅连续的图案，那它就是基本形（图2.22）。基本形通常是由骨格限定完成的（图2.23）。

2.骨格

骨格是构成图形的框架和格式，在设计构成中首先要确定骨格，它就像人身体的骨架一样支撑着全身，决定了人的体型外貌。骨格对每个组成单位的距离和空间关系起着决定性的作用。

骨格分为规律性骨格和非规律性骨格。规律性骨格是按照数学逻辑方法有秩序地排列和组织的方式，如重复、近似、渐变、发射等骨格构成形式；非规律性骨格是比较自由的组织方式，有较大的灵活性、自由性和随意性，如密集、对比、特异等骨格构成形式（图2.24）。

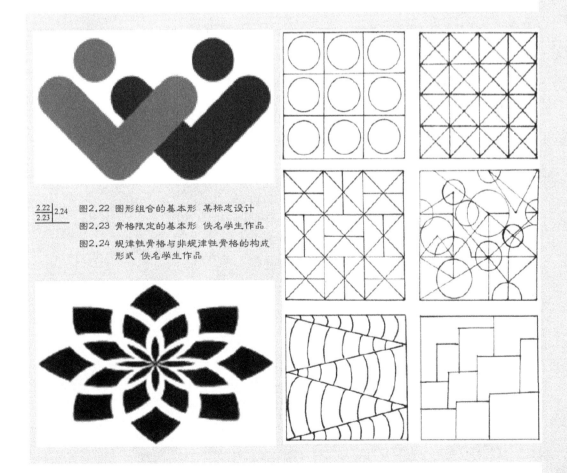

图2.22 图形组合的基本形 某标志设计
图2.23 骨格限定的基本形 佚名学生作品
图2.24 规律性骨格与非规律性骨格的构成形式 佚名学生作品

3.空间

1）空间的概念

长、宽、高构成"三维空间"。在造型领域中，限定形态以外的部分就被称为空间，空间先于形而存在，又被形而分割，形象之外未被占据的就是空间。设计中空间与形象同等重要，空间过大或过小都会影响设计。

2）空间的表达

空间具有平面性、幻觉性和矛盾性。在平面的二维空间里同样能表达出三维立体的空间感，除了用透视的方法外，还有重叠、渐变、透明、阴影反衬等。要在平面的画面中体现立体感，形象的大小、位置、方向至关重要。这些因素能够在平面中使人产生立体的幻觉，导致幻觉的空间感（图2.25）。

矛盾的空间表现，是指在现实空间里不可能存在的，是人为在平面作品中制造出来的错视，图的反转、矛盾、延伸。空间的视点是矛盾的、多变的，可以从多个视角进行观看，但结合起来却无法成立、互相矛盾，使人产生不合理的视觉效果（图2.26）。

4.基本形与基本形之间的位置关系

任何形态在空间内的位置关系都有可能发生变化，也只有这千差万别的变化，画面才产生艺术感。平面构成中形态之间的位置关系有以下几种情况：分离、接触、覆盖、联合、透叠、减缺、差叠、重合。

1）分离（图2.27，图2.28）

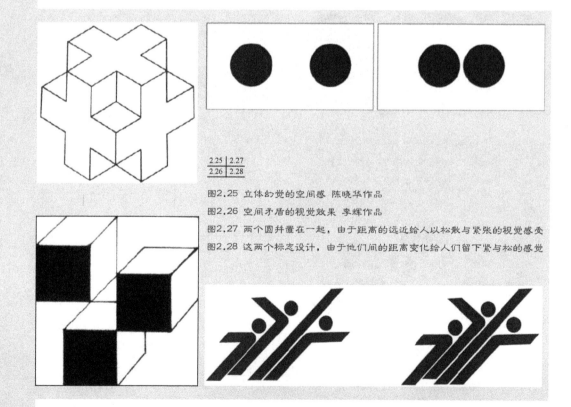

图2.25 立体幻觉的空间感 陈晓华作品
图2.26 空间矛盾的视觉效果 李辉作品
图2.27 两个圆并置在一起，由于距离的远近给人以松散与紧张的视觉感受
图2.28 这两个标志设计，由于他们间的距离变化给人们留下紧与松的感觉

2）接触（图2.29，图2.30）
3）覆盖（图2.31，图2.32）
4）联合（图2.33，图2.34）
5）透叠（图2.35，图2.36）
6）减缺（图2.37，图2.38）

法国家乐福的标志，就是利用减缺的方法设计的，利用家乐福（carrefour）的首字母"c"去减掉菱形后，再分别添上红色和蓝色，成为现在的家乐福标志。

7）差叠（图2.39，图2.40）
8）重合（图2.41，图2.42）

图2.29 两个圆的边缘刚好接触，产生了新的形态

图2.30 相同形态组合的标志，由于连接方法不同而产生不同的效果

图2.31 一个形态覆盖在另一个形态的上面，产生空间感

图2.32 将两个以上的形态进行相互覆盖，可产生空间感与新形态

图2.33 两个圆形合并产生较大的新形态

图2.34 形态在合并时，要利用形态之间结构的相似性，才能产生整体性极强的新形态

图2.35 两个圆相互交错交叠，其交错部分呈透明状

图2.36 不同形态的透叠，其交叠部分产生了新的形态

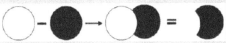
图2.37 一个圆覆盖另一个圆，被覆盖的地方把它减去

图2.38 法国家乐福的标志

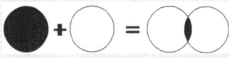
图2.39 利用两个圆形的交叠部分产生新的形态

图2.40 利用差叠获得一个新形态，这个新形态缩小了原来形态的视觉空间

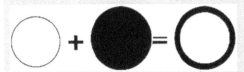
图2.41 两个大小不同的圆，小圆完全重合在大圆里面

图2.42 利用形态的相互重合，使之变为一体，给人以整体感

5. 基本形与空间关系

1) 正形与负形

设计中人的视觉对象被称为图，画面被称为空间，正形与负形的关系也就是图与底的关系。形象常称为"图"，一般用黑色表现；而空间被称为"底"，一般用白色表现。图有明确性、集中性、前进性；底有模糊性、分散性和后退性。图与底是一种共存的关系，相互衬托，相互依赖。要辨认其中一方，必须依赖于另一方的存在。正形与负形的编排让设计师的设计更加完美生动（图2.43）。

自然生活中并不存在正形与负形，由于人们视觉注意事物时往往易集中于一点，所以把周围的环境当作了背景，在画面的编排上也就出现了正形与负形的说法。随着设计师的精心设计，利用图与底的转换也会产生生动、幽默、有趣味的感觉（图2.44，图2.45）。图与底的转换在平面设计中被经常用到。

2) 空间密度与重心分布

在艺术设计中最重要的环节是构图，构图的重点就是空间密度、中心分布。单位空间内因基本形的多少而形成空间密度不同，给人的视觉感受也不相同。基本形在空间的分布要重心稳定，这样才能达到视觉的平衡（图2.46，图2.47）。

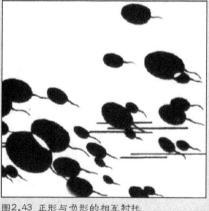

图2.43 正形与负形的相互衬托
图2.44 图与底的转换产生幽默的感觉选自《日本平面设计》
图2.45 图与底的转换产生生动的感觉
图2.46 空间密度 佚名学生作品
图2.47 重心分布 佚名学生作品

2.2 平面构成的基本形式

平面构成是研究在二维空间内按照形式美的法则进行分解、组合，来构成理想的形态，是最基本的造型活动之一，在培养艺术设计的创造力和基础造型能力中起到重要的作用，其构成形式包括以下几种。

2.2.1 重复

1. 重复构成的概念

重复是指相同的形态进行连续的、有规律的反复排列，把视觉形象秩序化、整齐化的构成形式。重复构成是平面构成最基本的构成形式之一，体现严谨、规范的韵律美。

重复具有加强人对形象识别记忆的作用。如同大街上的广告牌，出现一次不被人注意或记住，但当它重复多次出现的时候，在人的脑海中不自觉地就会注意或记住它，从而达到广告牌的宣传作用。重复是设计中常用的手法之一。

特别提示

重复具有极强的规律性和秩序性，但是容易产生呆板的形象，所以我们在重复构成的基本形和排列中应该寻求变化，以丰富画面效果。

2. 重复构成的形式

1）基本形的重复构成

基本形的重复构成是指反复使用同一基本形来构成，但是基本形不受骨格的限制，基本形在重复构成时可以产生方向、位置、正负、色彩等变化（图2.48）。

2）重复构成的骨格

在平面构成中构成图形的骨格本身作规律性的连续排列。骨格每个单位的形状、面积均相等，使重复骨格具有韵律美感。

3）重复骨格和重复基本形的综合构成

将同一基本形纳入重复性骨格中，将重复骨格和重复基本形结合起来。在这种构成形式中，基本形和骨格的综合应用可以有多种变化。

①基本形可以绝对的重复排列。即基本形在重复的骨格中按照一定的方向连续、重复排列。

②重复基本形正负交替排列。即基本形在重复的骨格中按照一定的方向连续、重复排列，同时正负交替变化。

③重复基本形在方向上进行横竖或上下变换位置,有些可加以正负交替变化。即基本形在重复的骨格中基本形方向发生变化,并且可以辅以正负变化,以丰富构成效果(图2.49~图2.51)。

④重复基本形单元间空格反复排列。即基本形在重复的骨格中有意识地空置一定的骨格空间,通过疏密排列形成对比效果(图2.52)。

⑤基本形局部群化排列。即基本形在重复构成中可以形成若干群化构成,形成视觉中心,其他基本形对这些群化构成作补充,形成活泼、灵动的画面效果(图2.53)。

图2.48 基本形变化的重复构成 武艳红作品

图2.49 骨格中的基本形方向、正负变化产生丰富的构成效果 佚名学生作品

图2.50 骨格中的基本形方向变化丰富的构成效果 佚名学生作品

图2.51 骨格中的基本形方向、正负变化产生丰富的构成效果 高伟作品

图2.52 骨格中的基本形疏密排列形成对比效果 佚名学生作品

图2.53 基本形若干群化构成活泼的效果 佚名学生作品

2.2.2 近似

自然界中的相像或类似的形态非常多,例如树叶、荷叶、鹅卵石等,在形态上都非常相似。近似构成指在平面构成中使用"同中有异"或"异中有同"的近似形态进行构成排列。

特别提示

在设计近似构成时应该注意近似程度要适宜,近似程度太大,统一感极强则接近重复构成;近似程度太小,变化虽大又失去了近似构成的特点。

1.基本形的近似构成

基本形的形态近似的构成可以是具象形态的近似构成,也可以是抽象形态的近似构成。基本形的近似构成不受骨格限制,在画面中的安排可以随意的结合。近似基本形的设计方法有:相加或相减法、伸长法或压缩法、关联法、择取法等。

相加或相减法即两个基本形之间相加或相减创造多个近似基本形(图2.54~图2.61)。

2.近似构成的骨格

构成中,骨格单位的形状、大小、方向不完全相等,但有些相似,称为近似骨格。近似骨格可在重复骨格的基础上进行变化,骨格线方向、

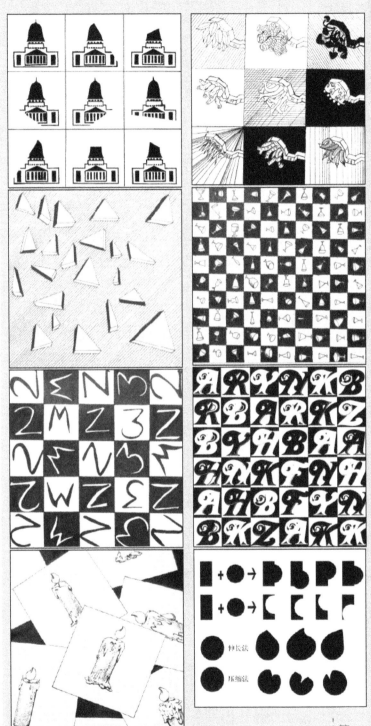

2.54	2.55
2.56	2.57
2.58	2.59
2.60	2.61

图2.54 近似构成 张稳作品
图2.55 近似构成 王灵燕作品
图2.56 近似构成 纪云娇作品
图2.57 近似构成 刘帅作品
图2.58 近似构成 佚名学生作品
图2.59 近似构成 佚名学生作品
图2.60 近似构成 佚名学生作品
图2.61 近似构成中的骨格

图2.62 近似构成 刘青改作品

间距、线形发生变化即可获得近似的形态（图2.62）。

2.2.3 渐变

渐变构成指在平面构成中基本形或骨格呈现有规律性的、循序变动的形态构成。它能够给人以富有韵律和节奏的美感。渐变构成的视觉现象在生活中很常见，如太阳的日出日落，月的阴晴圆缺，我们观察麦田由人视觉透视所形成的近大远小的视觉效果等。

1.基本形渐变

1）形状渐变

由一种形状逐渐过渡变化成另一种形状。形状渐变可以是具象形态之间的渐变，也可以是抽象形态之间的渐变，还可是具象形态和抽象形态之间的渐变（图2.63～2.66）。

图2.63 渐变构成 吴宇婷作品

图2.64 渐变构成 任彦峰作品

图2.65 渐变构成 佚名学生作品

图2.66 渐变构成 陈娇作品

图2.67 基本形在排列方向上逐渐变化，前后变化、左右变化、倾斜变化 佚名学生作品

2）大小渐变

基本形产生由大到小或由小到大的变化。

3）方向渐变（图2.67）

4）位置渐变（图2.68）

2. 渐变骨格

规律性变动骨格线的位置形成渐变骨格。渐变骨格的变化依据一定的数列关系，如等差数列、等比数列、费波拉奇数列、调和数列等。

1）单元渐变（图2.69）

2）双元渐变（图2.70）

3）分条渐变（图2.71）

图2.68 基本形在有作用性骨格中发生位置变化，超出的部分被切掉 佚名学生作品

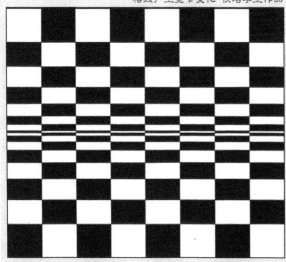

图2.69 一组骨格线距离不变，另一组骨格线产生宽窄变化 佚名学生作品

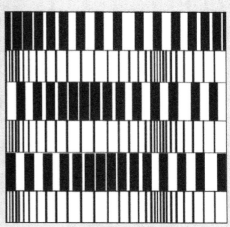

图2.70 两组单元骨格线同时产生渐变 佚名学生作品

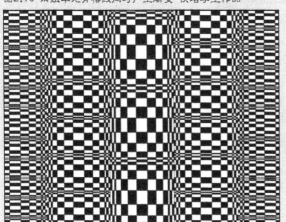

图2.71 当一组单元渐变后，另一组单元在分好的单元条内独自分组渐变，各组之间互相不受影响 佚名学生作品

4）等级渐变（图2.72）

5）阴阳渐变（图2.73）

特别提示

　　骨格渐变应遵循一定的数列关系，使变化更加秩序化、合理化。在渐变构成中充满了严谨的数学关系的韵律美（图2.74、图2.75）。

　　渐变骨格应当遵循的数列关系如下。

1）等差数列

相邻两数之差相等的数的有序排列。

如：1、3、5、7、9、11⋯

2）等比数列

相邻两数之比相等的数的有序排列。

如：1、2、4、8、16、32⋯

3）费波拉奇数列

该数列由每一位数是前两位数的和组成。

如：1、1、2、3、5、8、11、19⋯

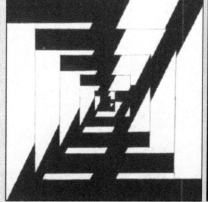
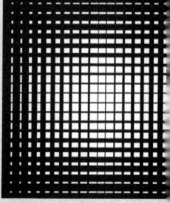

2.72	2.73
2.74	2.75

图2.72　竖排或横排的骨格单位，作整排移动而产生阶梯状

图2.73　骨格线本身作为形象本身进行变化，骨格线进行粗细宽窄的渐变

图2.74　数列渐变　郑宏作品

图2.75　数列渐变　佚名学生作品

4）调和数列

以等差级数的分母所得的数列。

如：1、1/2、1/3、1/4、1/5、1/6…

2.2.4 发射

发射现象在自然界中视觉现象很多，如太阳发射的光芒、蜗牛壳、水面中的涟漪等，这些视觉形象都有很强的规律性，有明显的一个或多个视觉中心点，形象围绕中心点形成向外或向内放射的状态。发射构成是重复或渐变的一种特殊形式，它由有秩序性的方向变动形成，其特点是基本形和骨格线环绕着一个或几个共同的中心向四周散射或中心集中，形成光学动力。

特别提示

发射构成有明显的一个或多个视觉中心点，能够形成一定的光学效果。在发射骨格的应用上可以多种发射骨格相结合（图2.76～图2.81）。

发射骨格有以下几种。

1）离心式发射

离心式发射是骨格线由一个或多个中心向四周发射。

2）向心式发射

向心式发射骨格线由外向中心发射，发射中心点在画面的四周。

3）同心式发射

同心式发射骨格线以同心圆的形式层层环绕中心，形成渐变扩散的形式。

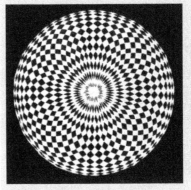

图2.76 发射构成 佚名学生作品

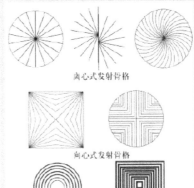

图2.77 发射的三种形式

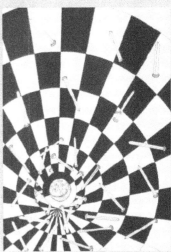

图2.80 发射构成 佚名学生作品

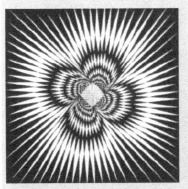

图2.78 发射构成 杨亚红作品

图2.79 发射构成 陈玉松作品

图2.81 发射构成 佚名学生作品

2.82
2.83
2.84
2.85

图2.82 大部分基本形保持一种规律，个别基本形变大或变小，形成构成画面的焦点 佚名学生作品

图2.83 大部分基本形保持一种规律，个别基本形在色彩上产生变化，通过色彩变化加强特异效果 佚名学生作品

图2.84 大部分基本形保持一种规律，个别基本形的在画面中产生较明显的位置变动 佚名学生作品

图2.85 形象特异是指具象形象的变异，它可以不受骨格线限制在画面中自由安排 吴宇婷作品

2.2.5 特异构成

特异构成指在有秩序、有规律的平面构成中，基本形或骨格出现少量或个别变异，打破构成的规律性。特异的效果是通过少量或个别元素不规律的对比，使人在视觉上受到冲击，打破单一的画面形象，形成"万绿丛中一点红"的视觉效果。

特别提示

在特异构成中应注意特异的成分在整个构图中的比例，如果过分强调特异则破坏了统一感，但如果特异效果不明显，则达不到特异的目的。

1. 基本形的特异构成

1）大小特异（图2.82）

2）色彩特异（图2.83）

3）位置特异（图2.84）

4）形象特异（图2.85）

2. 特异构成的骨格（图2.86）

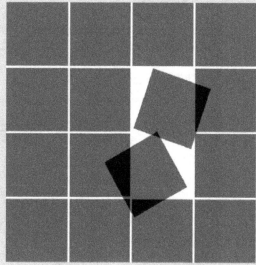

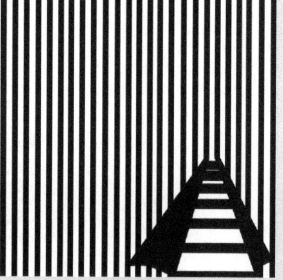

图2.86 在有规律性的骨格中，部分骨格单位在方向、形态等方面产生异化变动，破坏已有的规律或产生新的规律 佚名学生作品

图2.87 自然界中的色彩对比效果

2.2.6 对比

自然界中有很多对比现象：高楼与平房、绿叶与红花、圆与方等。对比构成指的是在平面构成中形象之间有很大的反差，形成强烈的视觉感触，但是又能具有统一感的构成形式。对比构成是一种相对比较自由的构成形式，它不受骨格的限制，在画面依据对比元素之间形状、色彩、大小、位置、方向等的需要自由安排。对比构成广泛地应用在设计当中，具有很大的实用效果（图2.87）。

特别提示

在对比的使用中，差异太小则对比效果不明显，差异太大则画面效果失去美感，所以在设计中应该注意对比之中应当寻求一定的统一。

对比的分类有以下几种。
1）形状的对比（图2.88）
2）大小的对比（图2.89）
3）色彩的对比（图2.90）

图2.88 形状的外形差异产生对比 杨少聪作品

图2.89 形状在画面当中所占面积不同形成对比

图2.90 形状的色彩从色相、明度、纯度等任何方面产生差异形成对比 佚名学生作品

4）方向的对比（图2.91）

图2.91 形状在画面当中方向不同形成对比 佚名学生作品

2.2.7 空间感造型

空间构成指的是由平面构成各要素组成的在二维空间上形成三维视觉效果的图形。主要是指平面形态所产生的三维效果，是一种视觉幻象。在平面上实现立体效果的方式很多，例如光影效果、重叠效果等。形态在人的视觉中产生了前后、明暗、大小、交错等变化，均能够形成空间感觉。

1. 合理空间

合理空间指的是符合人正常视觉所看到的空间。

1）大小不同产生空间

在正常的视觉透视中会形成近大远小的视觉效果。表现空间时往往把近处的东西适当放大，远处的东西适当缩小，从而形成空间感（图2.92）。

2）形态重叠产生空间

两个物体互相重叠，一个物体覆盖在另外一个物体的上面，形成被覆盖物体在覆盖它的物体后面的视觉效果，从而生成空间感（图2.93）。

3）利用投影产生空间

投影是产生立体效果的很重要的方式之一，同时投影还能表现物体的凹凸感（图2.94）。

2. 矛盾空间

矛盾空间是利用人们视觉的错觉在平面中形成在实际中不可能存在的立体形态，它打破自然规律，利用人们视觉的错觉，从奇特的角度去创造虚拟的矛盾空间。这种空间中存在的不合理性有时不是很容易被发现，从而吸引人的注意力，引起观者的兴趣。

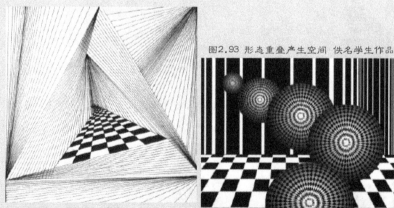

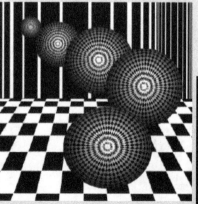

图2.93 形态重叠产生空间 佚名学生作品

图2.92 大小不同产生空间 佚名学生作品

图2.94 投影效果产生空间 朱宝华

特别提示

矛盾空间的形成的原因有两种，一种是图形本身的构成因素，这种矛盾构成是形态本身利用各种因素形成的。一种是观看者心理与生理的一种视觉反应，这种矛盾构成是利用人的视觉不能在同一时间把画面上的所有元素都观察清楚形成的。所以在创造矛盾图形时方法的应用应灵活多变。

1）共同面连接法

将两个视点不同的立体形状，利用一个共有的可视面连接在一起，形成既是俯视又是仰视的视觉效果，从而实现矛盾共存（图2.95）。

2）前后穿插错位法

利用线条在平面上无前后、无体积的模棱两可性，故意在线条之间穿插错位，形成视觉的错视（图2.96）。

3）移步换景展开法

利用观察者在观察一个物象时有一个视线转移的过程，由于视线的变动，形象的空间关系发生变化（图2.97～2.100）。

图2.95 共同面矛盾空间

图2.96 线错位穿插矛盾空间

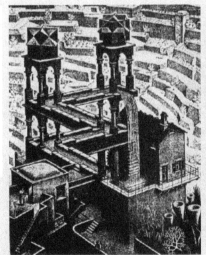
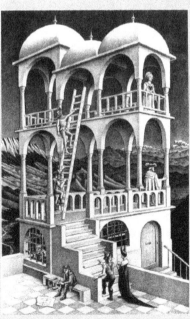
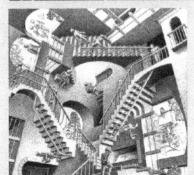

2.97	2.98	2.99
	2.100	

图2.97 空间的移步
图2.98 潺潺瀑布 埃舍尔［荷］
图2.99 观望塔 埃舍尔［荷］
图2.100 无限阶梯 埃舍尔［荷］

图2.101 肌理构成 佚名学生作品

2.2.8 肌理构成

肌理指的是物体表面的纹理，不同的物质所表现的肌理不同，有软硬、粗细等区别。肌理分为视觉肌理和触觉肌理两种形式。自然中的肌理现象可以说无处不在，不同质感的肌理向人们传达着不同的信息，干裂的木质纹理、动物的皮毛、不同叶子的肌理等。对自然中肌理现象的发现和感触是肌理构成设计的源泉。

1.视觉肌理

视觉肌理指的是可见的但并不是可以触摸得到的肌理现象，是借助一定的工具、材料表现出来的肌理现象。"形"和"色"是主要表现的元素，如摄影、电脑绘图等都能呈现出多变的肌理现象。

1）绘制法

利用各种绘画工具在纸上描绘形成肌理（图2.101）。

2）拓印法

把颜料涂在有纹理的物体上，然后把纸附在这个物体上按压，就会把纹理拓印在纸上，如把印章上的图形呈现在纸上即拓印法的实施利用各种绘画工具在纸上描绘形成肌理（图2.102）。

3）吸附法

把颜料或墨汁滴在水里，按照一定的目的轻轻的带动颜料或墨汁的形态发生变化，然后拿吸水性很强的纸迅速的平铺在水面上把颜料或墨汁吸附起来（图2.103）。

图2.102 肌理构成 佚名学生作品

图2.103 肌理构成 王灵燕作

4）流淌法

把比较稀的颜料滴在光滑的纸上，把纸张倾侧或者吹动颜料，就会形成多变的肌理效果（图2.104）。

5）喷洒法

用笔或类似牙刷的工具把比较稀的颜料喷洒在纸上形成的肌理效果（图2.105）。

6）熏炙法

用火焰熏烤纸张形成偶然形的肌理现象（图2.106）。

7）渗透法

把吸水性好的纸张打湿后，把颜料或

	2.104
2.106	2.105

图2.104 肌理构成　李慧作品
图2.105 肌理构成　佚名学生作品
图2.106 肌理构成　佚名学生作品

第二章　平面构成

墨汁画在纸上，这时颜料或墨汁就会渗透开来，形成羽毛状的肌理（图2.107）。

8）刮擦法

在涂有颜料的纸上用尖锐物体有目的地刮擦，形成特殊的肌理现象（图2.108）。

特别提示

创造肌理的方法很多，在实际应用中应该灵活运用，可以多种方法结合。此外，还应该勇于尝试新的材料、新的方法以创造更好的视觉效果。在设计中，肌理运用是很重要的元素，肌理运用恰当能够更好地表达设计意图。

2.触觉肌理

用手抚摸能感觉到凹凸变化的肌理现象。自然当中的肌理大多是可以触摸到的肌理，如动物的皮毛是光滑的。通过对平面材料的处理也能够创造触觉肌理，如通过对纸的揉搓产生的肌理、通过用平面材料拼贴产生的肌理效果等（图2.109，图2.110）。

图2.107 肌理构成 张稳作品

图2.108 肌理构成 佚名学生作品

图2.110 肌理构成 张伟钦作品

图2.109 肌理构成 佚名学生作品

2.3 平面构成的形式美规律

人们对美的认识是多样的，既有内在美与外在美，又有统一之美和对立之美。任何造型艺术不但具有共性美的规律，同时也有自身美的法则，平面构成也一样，那什么叫形式美呢？形式是作者的思维、事物的现象和人的技术结合起来的一种具体表现形态。美是个抽象的概念，包括自然美和艺术美（图2.111，图2.112）。所谓形式美就是某一艺术作品揭示和表达了事物的内容本质，展示了事物最恰当或最佳、最好的表现形式，使人们得到一种美的感受。形式美是能充分表现艺术内容的、有感染力的形式，是真正富有美感的艺术形式。平面构成设计中的形式美不同于绘画雕塑的形式美，它需要结合物质功能才能满足人们的审美。

平面构成作为造型设计的一种艺术语言，它必须以一定的视觉或相对的触觉来感动欣赏者，而表现这种艺术语言的形式，无疑要具有一定的审美价值，给人以愉悦或悲壮的心理享受，这就涉及平面构成画面的形式美问题。平面构成的形式美，就是将造型的各要素按照一定的原则重新组合起来的、具有一定审美价值的设计。因此，在平面构成基础中，我们不仅要对构成中的基本要素进行研究，还要对构成中的形式美规律作进一步的探索，使我们的设计不仅有良好的内容，而且具有优美的形式。尽管这些形式美的一般规律会随时代的发展而变化，亦会因人、因事、因条件的不同而不同，但人类在创造美的活动中，毕竟还是对各种形式美的要素组合之间的联系、画面的分割处理等总结了许多被公认为美的一般原理（图2.113，图2.114）。

图2.111 自然美

图2.112 艺术美

图2.113 组合之美 佚名学生作品

图2.114 分割之美 佚名学生作品

探讨平面构成其他形式美的法则，是所有艺术设计学科共同的课题。那么，它的意义何在呢？在日常生活中，美是每一个人追求的精神享受，当你接触任何一件有存在价值的事物时，它必定具备合乎逻辑的内容和形式。在现实生活中，由于人们所处经济地位、文化素质、思想习俗、生活理想、价值观念等不同而具有不同的审美观念。然而单从形式条件来评价某一事物或某一视觉形象时，对于美或丑的感觉在大多数人中间存在着一种基本相通的共识。这种共识是从人们长期生产、生活实践中积累的，它的依据就是客观存在的美的形式法则，我们称之为形式美法则。在我们的视觉经验中，高大的杉树、耸立的高楼大厦、巍峨的山峦尖峰等，它们的结构轮廓都是高耸的垂直线，因而垂直线在视觉形式上给人以上升、高大、威严等感受；而水平线则使人联系到地平线、一望无际的平原、风平浪静的大海等，因而产生开阔、徐缓、平静等感受……这些源于生活积累的共识，使我们逐渐发现了形式美的基本法则。在西方，自古希腊时代就有一些学者与艺术家提出了美的形式法则的理论，时至今日，形式美法则已经成为现代设计的理论基础知识。在设计构图的实践上，更具有它的重要性。

这里结合平面构成的形式美规律作以下几个方面的探讨。

1.对称与均衡

所谓对称，是指造型空间的中心点两边或四周的形态相同而形成的稳定现象，包括左右对称与辐射对称两种基本形式。对称是点、线、面在上下或左右由同一部分相反复而形成的图形，它表现了力的均衡，是表现平衡的完美形态。自然界中到处可见对称的形式，如人的生长结构以及动植物中鸟类的羽翼、花木的叶子等。对称给人的感觉是有秩序、庄严肃穆，呈现一种安静平和的美，如我国国徽及一些标志的设计和服装、建筑设计等。对称的形态在视觉上有自然、安定、均匀、协调、整齐、典雅、完美的朴素美感，符合人们的视觉习惯。

平面构图中的对称可分为点对称和轴对称。假定在某一图形的中央设一条直线，将图形划分为相等的两部分，如果两部分的形状完全相等，这个图形就是轴对称的图形，这条直线称为对称轴。假定针对某一图形，存在一个中心点，以此点为中心通过旋转得到相同的图形，即称为点对称。点对称又有向心的"发射对称"，离心的"发射对称"，旋转式的"旋转对称"，逆向组合的"逆对称"，以及自圆心逐层扩大的"同心圆对称"等（图2.115～图2.118）。在平面构图中运用对称法则要避免由于过分的绝对对称而产生单调、呆板的感觉，有时候，在整体对称的格局中加入一些不对称的因素，反而能增加构图版面的生动性和美感，避免了单调和呆板。

所谓均衡，也称平衡，是对称结构在形式上的发展，由形的对称转化为力的对称，体现为"异形等量"的外观。从视觉上讲是指一种等量和不等形的力的平衡状态。均衡比对称在视觉上显得灵活、新鲜并富有变化。统一的形式美感是一种左右两面不等形、不等色、不等量的配置使视觉上感受到的平衡。它没有对称轴，而是靠正确处理视觉中心的平稳度取胜。平衡中静中有动，是一种比较自由、活泼的、轻松的形式。在视觉上偏于灵活和感性，但若处理不好则会给人一种松散零乱的感觉。均衡是人的一种生理功能和要求，一个人如果失去了调节平衡的功能，便无法生活和生存。因为，平衡使人产生稳定、安全的心理感受，不平衡则使人产生危险、动荡的心理感受。

图2.115 发射对称 佚名学生作品
图2.116 同心圆对称 佚名学生作品
图2.117 逆对称 佚名学生作品
图2.118 旋转对称 佚名学生作品

在平衡器上两端承受的重量由一个支点支撑，当双方获得力学上的平衡状态时，称为平衡。在平面构成设计上的平衡并非实际重量×力矩的均等关系，而是根据形象的大小、轻重、色彩及其他视觉要素的分布作用与视觉判断的平衡。平面构图上通常以视觉中心（视觉冲击最强的地方的中点）为支点，各构成要素以此支点保持视觉意义上的力度平衡。在实际生活中，平衡是动态的特征，如人体运动、鸟的飞翔、野兽的奔驰、风吹草动、流水激浪等都是平衡的形式，因而平衡的构成具有动态。

对称、均衡都属于平衡中的一种形式。平衡是以画面的中心而论，两个力量相互保持稳定的状态。平衡分为绝对平衡和相对平衡两种。

（1）绝对平衡：就是两个相等的力位于中心轴线的两边，即对称。对称是人类最早，也是最熟悉的一种形式美规律。它有轴对称、点对称、上下、左右、旋转、移动、反射等形式，其特点单纯、明了、稳重（图2.119）。单独图形构成中最常应用这种形式。在实际生活中，我们也常感觉得到对称的例子，如人和动物天生的外表，建筑物的柱子，汽车的轮子，中国的古代宫廷建筑等。

（2）相对平衡：是左右两个力大小不同，由于作了距离中心位置的远近调整，使得两个不同的力在人的感觉上产生了平衡的效果。中国的古秤最能说明这个概念的辩证关系。在点、线、面、体的构成中，平衡是相当重要的形式美规律。相对平衡的特点是比较自由，开放，形式富于变化，效果活泼大方（图2.120）。西洋的建筑大都采用这种形式。

2.节奏与韵律

在自然界与我们生活中，节奏与韵律的美感无处不在。节奏本是指音乐中音响节拍轻重缓急的变化和重复，节奏这个具有时间感的用语在构成设计上是指以同一视觉要素连续重复时所产生的运动感。

节奏是规律性的重复。节奏在音乐中被定义为"互相连接的音，所经时间的秩序"，在造型艺术中则被认为是反复的形态和构造，在图案设计中将图形按照等距格式反复排列，形成位置的伸展，如连续的线，断续的面等，就会产生节奏。

韵律原指音乐的声韵和节奏。诗歌中音的高低、轻重、长短的组合，匀称的间歇或停顿，一定地位上相同音色的反复及句末、行末利用同韵同调的音相加以加强诗歌的音乐性和节奏感，就是韵律的运用。构成中，单纯的单元组合重复容易单调，由有规则变

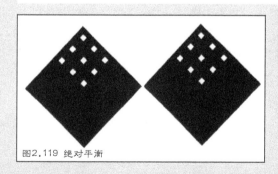

图2.119 绝对平衡

图2.120 相对平衡 佚名学生作品

化的形象或色群间以数比、等比处理排列，使之产生音乐、诗歌的旋律感，称为韵律。有韵律的构成具有积极的生气，有加强魅力的能量。

节奏与韵律在本质上是一致的，它们是人类生活的运动形式。节奏与韵律是呈周期性、规律性变化的运动形式。构成节奏与韵律有两个主要关系：一是时间关系，指运动过程中的形状排列所形成的起伏变化和断续停顿的"节拍"；二是力的关系，指抑扬顿挫交替产生的强弱变化关系。节奏与韵律经常结合使用，有时也交换使用。"韵律"的"韵"是变化，"律"是节律，即有节奏的变化才有韵律的美。"节奏"是讲求变化起伏的规律，没有变化就无所谓节奏。"韵律"较多地强调"韵"的变化，"节奏"较多地强调"律"的节拍。所以，在实际运用上还有一定的差别。一般来讲，韵律感不够，是指缺少变化而过于呆板；节奏感不强，主要是指变化缺少条理规则，二者侧重不同。

节奏与韵律本是来自音乐、诗歌等具有时间形式的艺术语言，一般指听觉上的感情。但它除了听觉的知觉外，也确实存在着视觉感。作为视觉艺术的平面设计是通过点、线、面、体的组合，依据视线的移动所作的时间运动来享受节奏韵律的。构成中具有方向性的重复、间隔、大小、强弱、比例、对称、视线的快慢等都可以使画面产生丰富的节奏韵律来。节奏是韵律的前提，韵律是节奏的升华。节奏与韵律的形式美规律按其不同的特点可以分为以下类型。

（1）渐变韵律：连续的要素如果在某一方面按照一定的秩序而变化，如增大或缩小，变宽或变窄，变高或变低，由于这种变化取得渐变的形式称为渐变韵律（图2.121）。

（2）连续韵律：以一种或几种要素重复、连续地排列而形成各要素之间保持恒定的距离关系，可以无止境地连续延长（图2.122）。重复构成属于此形式中的一种。

（3）起伏韵律：渐变韵律如果按照一定规律，时而增加，时而减少，作波浪起伏，或具有不规则的节奏感，即为起伏韵律（图2.123）。这种韵律较活泼而又富有运动感。

图2.121 渐变韵律 佚名学生作品

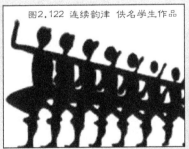

图2.122 连续韵律 佚名学生作品

图2.123 起伏韵律 佚名学生作品

图2.124 交错韵律 佚名学生作品

（4）交错韵律：各组成部分按一定规律交织，穿插而形成。其特点是各要素相互制约，一隐一显，表现出一种有组织的变化（图2.124）。

3.比例与尺度

比例是指造型或构图的整体与局部、局部与局部、整体或局部自身高、宽之间的数比关系。具有代表性和理想比例的矩形，如黄金矩形，即"黄金分割"，被人们公认为最美的比例典范。尺度通常是指引入一个常用的部件为标准对物体进行相应的衡量，确立形体整体与局部、整体与环境、形状与用途相适应的程度。

比例是部分与部分或部分与全体之间的数量关系，它是精确详密的比率概念。人们在长期的生产实践和生活活动中一直运用着比例关系，并以人体自身的尺度为中心，根据自身活动的方便总结出各种尺度标准，体现于衣食住行的器用和工具的制造中。比如早在古希腊就已被发现的迄今为止全世界公认的黄金分割比1∶1.618正是人眼的高宽视阈之比。恰当的比例则有一种谐调的美感，成为形式美法则的重要内容，美的比例是平面构图中一切视觉单位的大小，以及各单位间编排组合的重要因素。

尺度则是造型对象的整体或局部与人的生理或人所习见的某种特定标准之间的大小关系。一般来说，尺度都有一定的尺寸范围，各种产品的尺度是受人的体型、动作和使用要求所制约的，不能任意超越，它是绝对尺寸或与之相比较所获得的尺寸。

尺度因素在生活与设计中的体现，人们经常接触使用产品中的手把、按钮等，虽然因产品不同、用途不同，使用者的生理条件和使用环境不同，但它们的绝对尺寸是较为固定的，因为它是与人体生理相适应，往往与产品大小无关。优良的设计都有着合理的尺度，例如一般居民楼的层高以不低于2.8米为宜，否则会有压抑感；房间面积越大，层高也应越高；建筑物的走廊宽度不应小于1米，这是两人相对而行便于通过的最小尺度；各种工业产品也有不同的尺度要求，普通坐椅椅面高45厘米左右，太高或太低坐起来都不舒服。

4. 对比与调和

对比又称对照，把反差很大的两个视觉要素成功地配列于一起，虽然给人鲜明强烈的感触而仍具有统一感的现象称为对比，它能使主题更加鲜明，视觉效果更加活跃。对比关系主要通过视觉形象色调的明暗、冷暖，色彩的饱和与不饱和，色相的迥异，形状的大小、粗细、长短、曲直、高矮、凹凸、宽窄、厚薄，方向的垂直、水平、倾斜，数量的多少，排列的疏密，位置的上下、左右、高低、远近，形态的虚实、黑白、轻重、动静、隐现、软硬、干湿等多方面的对立因素来达到的。它体现了哲学上矛盾统一的世界观。对比法则广泛应用在现代设计当中，具有很大的实用效果。对比是事物矛盾性的表现，有矛盾就有对比，有对比才有变化，才有丰富多样，画面才有艺术性（图2.125）。

调和，是指"同一"与"类似"。调和还包含对比适度的意思，即把对比控制在一定范围内。在装饰图案设计中，许多形都是以圆或方来造型，这就是为了调和而采用的必要手段（图2.126）。假使在一个圆形里面，画一个三角形，由于圆弧与锐角、曲线与直线的形状与性质相异构成了强对比，使人产生了一种生硬和不协调的感觉。如果把三角形的三条直线边改成S形的弧形线，那么这个三角形虽然在圆形里，但由于三角形边变成了弧线边，具有性质相似的共同因素，因此后者比前者就显得协调多了。

调和是指画面的各个组成部分的关系，能够和谐一致，即在任何作品中，必须有共同的因素存在。在平面设计中主要处理好形象特征的统一、色彩的统一及带有方向性形象的方向统一等。在一幅多种形象存在的作品中，如果形象与形象之间各自为政、对比

图2.125 形的对比 佚名学生作品

图2.126 形的调和

强烈,则使画面产生散乱、缺少完整之感。因此,为求得形象特征的统一,可采取以下两种方法去实现。

(1) 有秩序的渐变,可达到调和的效果。如方形—圆形—三角形的渐变。

(2) 明暗和色彩的统一。在平面设计中,相邻色阶的对比较弱,画面可呈现出安定、和谐之感,而相邻色阶的对比较为强烈,则会呈现出一种跳跃、明快之感。但如果两种对比过于极端,则会产生平淡、呆闷或杂乱、不安之感。

(3) 方向的统一。凡是带有长度特征的形象,都具有方向性。另外,形象组合也会产生方向。在多种因素的构成设计中,必须注意各形象间所产生的方向关系。

5. 条理与反复

条理,即对事物规律的组织和安排。作为装饰图案设计,要在造型处理、构图形式和色彩感觉等方面具有明显的条理性,就必须把质或量反差很大的两种形式要素合理地配置在一起,使人感到鲜明、强烈、生动、统一的整体效果(图1.127)。

反复,是指以相同或相似的形象重复排列,来求得整体形象的统一。它的主要特征是以单纯化的手法求得整体形象连续反复的节奏美(图2.128)。

图2.127 条理统一的整体美 佚名学生作品

图2.128 连续反复的节奏美 佚名学生作品

条理与反复是装饰图案组织的重要原则，是构成美感的重要因素，同时，反复的应用又是装饰图案艺术所特有的一种美的形式。在装饰图案设计中，一切对称形式的图案和所有的连续图案都是反复这种形式的具体表现。如自然界中叶片的由大到小渐次排列，叶子、花瓣、虎、豹、斑马等的斑纹，鸟羽、鱼鳞的排列状态等。在图案设计的表现手法上，也同样具有条理性，如勾线要均匀，点要圆润，涂色要平净，这一切都是为了达到条理化目的而采用的美的形式和手法。

6. 联想与意境

爱因斯坦说："想象比认识更重要"。人类一切的创造行为都离不开想象，想象使人类前进，使人类文明，使人类发展。从古代神话的嫦娥奔月，到航天飞机的上天，人类登上月球及电脑的运用，都是人类大胆想象创造的结果，通过想象我们可以改变生活，通过想象我们可以创造世界。

任何艺术创作都离不开想象思维，想象思维具有极大的想象力和创造力。

平面构成的画面通过视觉传达而产生联想，达到某种意境。联想是思维的延伸，它由一种事物延伸到另外一种事物上，例如图形的色彩：红色使人感到温暖、热情、喜庆等；绿色则使人联想到大自然、生命、春天，从而使人产生平静感、生机感、春意等。各种视觉形象及其要素都会产生不同的联想与意境，由此而产生的图形的象征意义作为一种视觉语义的表达方法被广泛地运用在平面设计构图中。随着科技文化的发展，对美的形式法则的认识将不断深化。形式美法则不是僵死的教条，要灵活体会，灵活运用。

7. 动感与静感

动感是指形态具有某种运动的趋势，而并非真正的运动。动感可以让静止的形态在视觉和心理上产生动感，从而增加画面的感染力。动感可以由一个形态获得，也可以通过多个形态的组合而获得（图2.129）。

产生动感有以下几种方法。

（1）局部变异：也称局部变形，让局部发生膨胀、挤压、拉伸、破坏等。

（2）倾斜：主要利用重心偏移的方式。

（3）转曲：通过点、线、面的旋转产生一种动势。

（4）收束：通过形态局部收紧与松弛的方法。

图2.129 元素的动感 佚名学生作品

(5) 形态的反复：主要利用形态的形状、大小、色彩和肌理等要素反复使用，造成一种运动感和节奏感。

(6) 形态的渐变：通过形态要素有规律的渐变来产生韵律感。

(7) 形态的类似：相类似的形态聚集在一起形成"亲和"效果。

动感与静感是人们在生活中直接和间接观察到各种事物的反响，是来自人们的视觉经验，是相比较而存在的。一般来说，变化的因素是倾向于动感，统一的因素是倾向于静感；在造型方面，直线倾向于静感，曲线倾向于动感；在构图方面，均衡的构图倾向动感，对称的构图倾向静感。

静感表现——向内收缩平和、孤寂、静观……，色彩为冷色系、暗色系的和谐组织，形态为对称、平衡的构图安定造型；动感表现——活动性、动荡感、力度感……，在装饰图案设计中，高纯色彩有前进色、后退色并置的补色对比，形态为长弧线，交错，笔触。

8.多样与统一

多样是指我们在搞构成设计时拓宽眼界，放开手脚，追求各种形式美的语言，为表现对象服务。统一是"同一"、"合一"、"整齐"、"程式化"，它是对变化多样而言的，多样变化中求统一就是在千差万别中寻求艺术形式美的共性、同一性和一致性。多样统一是构成艺术中形式美的普遍规律，也是一切造型艺术美形式法则在运用中的尺度和归宿（图2.130）。

图2.130 形体的多样与统一 佚名学生作品

多样即是追求形式变化，任何完美的艺术品，都是由各个变化着的单位组合而成的，变化着的各部分既有区别又有联系，构成设计中就是要把那些"零乱"的"部分"在"打乱"了的基础上重新"组合"。而这个"组合"即为"统一"的"整体"。除掉了"组合"和"整体"，"零乱"的各"部分"也只能是各自独立而毫无联系的"散件"了。没有"整体"就没有艺术。"统一"是"整体"的一个方面，绝对的"统一"会显得单调，枯燥无味，反之，过分地追求变化，亦会缺乏和谐秩序，显得杂乱无章，而单调和杂乱无章绝不可能构成"整体"的最高形式美法则。

9.和谐与重心

宇宙万物，尽管形态千变万化，但它们都各按照一定的规律存在，大到日月运行、星球活动，小到原子结构的组成和运动，都有各自的规律。爱因斯坦指出：宇宙本身就是和谐的。和谐的广义解释是判断两种以上的要素，或部分与部分的相互关系时，各部分所给我们的感受和意识是一种整体协调的关系；和谐的狭义解释是统一与对比两者之间不是乏味、单调或杂乱无章的。单独的一种颜色、单独的一根线条无所谓和谐，几种要素具有基本的共通性和融合性才称为和谐。比如一组协调的色块，一些排列有序的近似图形等。和谐的组合也保持部分的差异性，但当差异性表现为强烈和显著时，和谐的格局就向对比的格局转化。画面的分割将产生一定的比例关系，比例是指一件事物整体与局部以及局部与局部之间的大小数比关系。和谐的比例分割才能形成画面的形式美感。在构成设计中我们必须认真推敲画面的分割，在比较中寻求出理想的画面分割形式美感来。

在前面我们已经介绍过等比数列、等差数列、黄金分割、费波纳奇数列、贝尔数列等，它们都可以构成和谐、均衡的比例关系。

重心在物理学上是指物体内部各部分所受重力的合力的作用点，对一般物体求重心的常用方法是：用线悬挂物体，平衡时，重心一定在悬挂线或悬挂线的延长线上；然后握悬挂线的另一点，平衡后，重心也必定在新悬挂线或新悬挂线的延长线上，前后两线的交点即物体的重心位置。在平面构图中，任何形体的重心位置都和视觉的安定有紧密的关系。人的视觉安定与造型的形式美的关系比较复杂，人的视线接触画面，视线常常迅速由左上角到左下角，再通过中心部分至右上角经右下角，然后回到以画面最吸引视线的中心视圈停留下来，这个中心点就是视觉的重心。但画面轮廓的变化，图形的聚散，色彩或明暗的分布等都可对视觉重心产生影响。因此，画面重心的处理是平面构成探讨的一个重要的方面。在平面广告设计中，一幅广告所要表达的主题或重要的内容信息往往不应偏离视觉重心太远。

10.破规与重构

破规是指打破常规。一般来说，在旧有范围内的事物，因习以为常，不易产生视觉刺激作用，因此，对于失去新鲜感的事物，便会丧失敏感，不易被人们发现和重视。而打破常规的事物，却具备这种特殊功能，利用这一种特性，运用到平面设计中，会起到事半功倍的作用。两种或两种以上的形象，按照一定的内在联系与逻辑相互重合，系统合成一个新的形象。自然界中存在着许多的"重构"，如植物嫁接法、生物杂交法、科学综合法等，都会产生新的品种、新的生命、新的系统。我们看到一个图形就会联想起几个图形，看到一个抽象形态，就会想象出许多自然形态。日本科学家认为，"综合就是创造"。日本经济的腾飞就在于它善于引进技术加以吸收，索尼公司把耳机与收录机组合起来，发明了随身听；沃尔特·迪斯尼把米老鼠与旅游结合起来，创立了迪斯尼乐园。要想创造性地解决问题，就必须开辟新的道路，寻找新的突破点，发现新的联系、新的组合。在图形想象中把已有的形象按一定的目的加以系统组合，产生与原来完全不同的新形象。重构是通过图形相互重合，互借互用，互生互长，形成一个统一的整体，

它是以共用体为载体,又全部共用,局部共用和轮廓线共用。它一般是以形的相似性,取得形的共用与意的共生。

上述的形式美规律,是人类在长期创造美的事物实践中积累的经验。形式美的规律概括了现实中美的事物在形式美上的共同特征,它提供我们从理性上去分析美,去寻找美的艺术效果。但这些并不是对构成美学的全部研究,它仅仅是从平面构成中经常接触到的问题出发而作的一些探讨。

美的原则、规律、形式等,都是随着社会前进、生产力提高、文化科学的发展而发展的,设计的实践一定会使之向前发展、充实和提高。

作为基础训练的平面构成,我们从构成元素的点、线、面、体到构成形式的原理,作了一个比较全面的论述,其中构成形式原理还有近似构成、结集构成、错视构成等没作系统分析,这是因为近似与集结构成与上面所论述的8种构成形式有一定的联系,如近似构成就是在渐变构成和重复构成中有所体现。构成的学习是一种造型手段,并不是目的。构成中的形式美有感性美,也有理性美,这种美的形式又因地理环境、民族习惯、个人修养、时代不同而有所差异。我们应该从形式美中提炼出精神美感,如节奏、韵律的美感,就如同音乐的谱曲一样使每个音符在进行时有长短、强弱、旋律、节奏感。并把自己从形式美中学到的知识运用于实际设计工作,重新认识自己的设计作品,分析别人的作品,在认识和欣赏中提高艺术修养,更新自己的观念,从而在更高的层次上进行自己独特性的设计创造。

思考与练习

1. 参考图2.57作相似基本形构成练习一幅,规格:20 cm×20 cm。
2. 参考图2.67作渐变构成练习一幅,规格:20 cm×20 cm。
3. 参考图附2.10作对比构成练习一幅,规格:20 cm×20 cm。
4. 参考图2.105作肌理构成练习一幅,规格:20 cm×20 cm。
5. 参考图2.119作对称构成练习一幅,规格:20 cm×20 cm。
6. 参考图2.121作起伏与韵律构成练习一幅,规格:20 cm×20 cm。
7. 参考图2.129作动感与静感构成练习一幅,规格:20 cm×20 cm。

作品欣赏与参考

日本著名构成教育家朝仓直已先生说过:"一位优秀的设计艺术家,需要有敏锐的美感(sense)及丰富的创意(idea),最重要的是要有创新思维。"本附图中的作品,都是编者经过精心挑选的优秀案例,从中我们可以发现:画面本身的组织构成形式和设计创意同样重要,并且是相互补充、相互转化的;从平面构成学习的过程中寻求某种规律与秩序,正是探索把意念、图形、文字等诸多元素构成一幅优秀设计作品的关键。

附2.1 | 附2.2

图附2.1 线的构成 佚名 学生作品

图附2.2 线的构成 佚名 学生作品

附2.3 | 附2.4

图附2.3 线的构成 佚名 学生作品

图附2.4 线的构成 佚名 学生作品

附2.5 | 附2.6

图附2.5 视的构成 佚名 学生作品

图附2.6 线的构成 佚名 学生作品

图附2.7 发射 佚名学生作品

图附2.8 发射 佚名学生作品

图附2.9 对比构成(方向) 佚名学生作品

图附2.10 对比构成(空间) 佚名学生作品

图附2.11 对比构成（空间） 佚名学生作品

图附2.12 对比构成（大小）
佚名学生作品

附2.13	附2.15	附2.16
附2.14		

图附2.13 对比构成（形状） 佚名学生作品
图附2.14 对比构成（空间） 佚名学生作品
图附2.15 对比构成（肌理） 佚名学生作品
图附2.16 对比构成（肌理） 佚名学生作品

第二章 平面构成

图附2.17 广告要专业之乱码篇 罗胜京作品

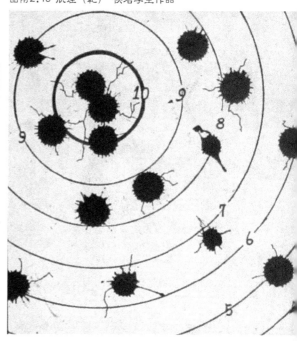
图附2.19 肌理（靶） 佚名学生作品

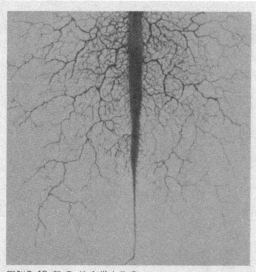
图附2.18 肌理 佚名学生作品

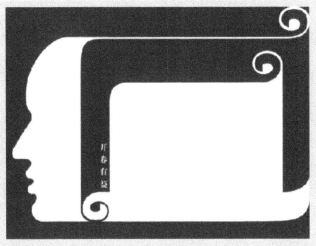

图附2.20 开卷有益 罗胜京作品

图附2.21 空间 佚名学生作品

图附2.22 矛盾构成 丁源辉作品

	附2.23
附2.26	附2.24
	附2.25

图附2.23 融合东西 罗胜京作品
图附2.24 色戒 罗胜京作品
图附2.25 玩东玩西 罗胜京作品
图附2.26 文化融合 罗胜京作品

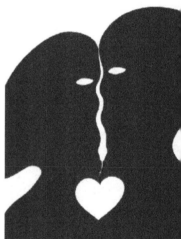

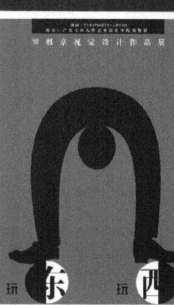

图附2.27 线的构成（囚）
佚名学生作品

图附2.28 形体组构 涂有智作品

图附2.29 众里寻她 佚名学生作品

图附2.30 重复 佚名学生作品

图附2.31 不倒的汶川 罗胜京作品

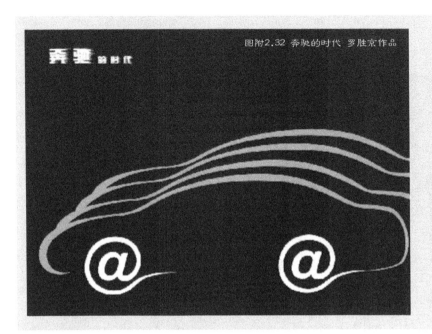

图附2.32 奔驰的时代 罗胜京作品

图附2.33 2008 佚名学生作品

图附2.34 分割重组构成 雷燕平提供

图附2.37 分割重组构成 雷燕平提供 附2.37
图附2.38 分割重组构成 雷燕平提供 附2.38
图附2.39 分割重组构成 雷燕平提供 附2.39

图附2.35 分割重组构成 某电影海报

图附2.36 分割重组构成 雷燕平提供

图附2.40 分割重组构成 雷燕平提供

图附2.41 分割重组构成

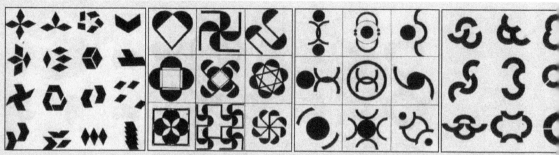

图附2.42 群化构成　　图附2.43 群化构成　　图附2.44 群化构成　　图附2.45 群化构成

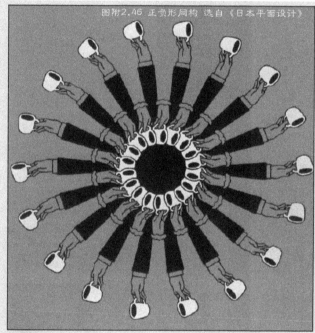

图附2.46 正负形同构 选自《日本平面设计》

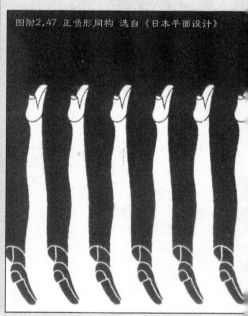

图附2.47 正负形同构 选自《日本平面设计》

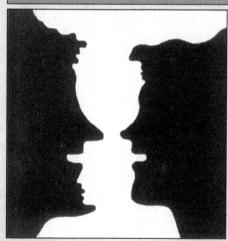

图附2.48 正负形同构 选自
《日本平面设计》

图附2.49 正负形同构 选自《日本平面设计》

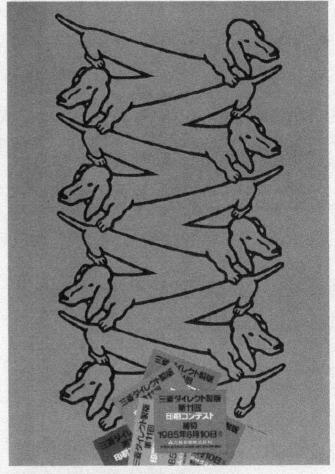

图附2.50 正形与正形的同构 选自《日本平面设计》

图附2.51 正形与正形的同构 选自《日本平面设计》

图附2.52 影子替构 选自《日本平面设计》

图附2.53 正形与正形的同构 选自
《日本平面设计》

图附2.54 影子替构 选自《日本平面设计》

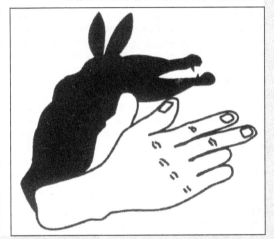

图附2.55 影子替构 选自《日本平面设计》

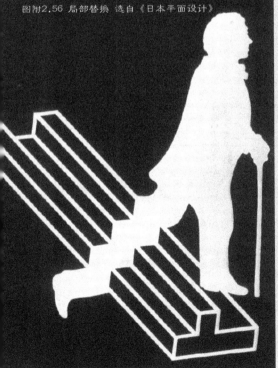

图附2.56 局部替换 选自《日本平面设计》

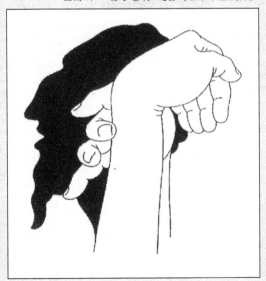

图附2.57 影子替构 选自《日本平面设计》

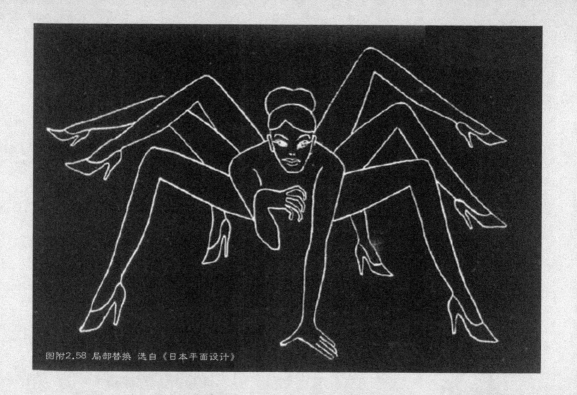

图附2.58 局部替换 选自《日本平面设计》

图附2.60 断构 选自《日本平面设计》

图附2.59 局部替换 选自《日本平面设计》

图附2.61 增构 选自《日本平面设计》

第三章　色彩构成

教学目标

通过教学，了解色彩构成的基本要素；了解色彩的对比与调和；了解大多数人的色彩心理与色彩的主调。使学生能够理论联系实际，在具体的设计创作中体会色彩构成的内涵，能较好地掌握形态、色彩、材料的综合设计和应用能力。以培养学生的审美能力、思维能力、表现能力、创造能力为目的，最终将所学知识创造性地运用到建筑设计、室内设计、艺术设计中。

教学要求

知识要点	能力要求	相关知识
色彩构成的基本要素	◆ 色彩与视觉的原理 ◆ 色彩立体 ◆ 色彩的类别及属性 ◆ 色彩混合	◆ 蒙塞尔色立体 ◆ 有彩色、无彩色 ◆ 色彩的明度、纯度、色相 ◆ 加法、减法、中性混合
色彩的对比与调和	◆ 色彩的对比与调和原理	◆ 色相、明度、纯度对比 ◆ 共性调和、面积调和、秩序调和
色彩与心理	◆ 色彩的情感 ◆ 色彩的性格 ◆ 色彩的联想	◆ 色彩的冷暖、轻重、强弱 ◆ 触觉与视觉的联想
色彩的主调	◆ 冷暖调式 ◆ 鲜灰调式 ◆ 特地调式	◆ 冷调、暖调 ◆ 高纯调、低纯调 ◆ 红调、蓝调等

3.1 色彩构成的基本要素

色彩构成（Interaction of Color），即色彩的相互作用，是从人对色彩的知觉和心理效果出发，用科学分析的方法，把复杂的色彩现象还原为基本要素，利用色彩在空间、量与质上的可变幻性，按照一定的规律去组合各构成之间的相互关系，再创造出新的色彩效果的过程。色彩构成是艺术设计的基础理论之一，它与平面构成及立体构成有着不可分割的关系，色彩不能脱离形体、空间、位置、面积、肌理等而独立存在（图3.1）。

3.1.1 色彩与视觉的原理

1. 光与色

光色并存，有光才有色，色彩感觉离不开光。

1）光与可见光谱

光在物理学上是一种电磁波，波长为0.39～0.77μm的电磁波，才能引起人们的色彩视觉感受，此范围称为可见光谱。波长大于0.77μm的称为红外线，波长小于0.39μm的称为紫外线。

17世纪后半期，为提高刚发明不久的望远镜的清晰度，英国物理学家牛顿从光线通过玻璃镜的实验开始研究。1666年牛顿做了一个成功的色散实验，他将一束白光引进暗室，利用三棱镜折射到白色屏幕上，结果出现了红橙黄绿青蓝紫七种色，每一种单色光不能再分解，这七种色光像一根彩带，叫做光谱（图3.2）。

2）光的传播

光是以波动的形式进行直线传播的，具有波长和振幅两个因素。波长的长短产

图3.1 我们可见的丰富的色彩

颜色	波长/nm	范围/nm
红	700	640～750
橙	620	600～640
黄	580	550～600
绿	520	480～550
蓝	470	450～480
紫	420	400

图3.2 光谱色波长、范围

生色相差别，振幅的强弱大小产生同一色相的明暗差别。光在传播时有直射、反射、透射、漫射、折射等多种形式。光直射时直接传入人眼，视觉感受到的是光源色（图3.3）；当光源照射物体时，光从物体表面反射出来，人眼感受到的是物体表面色彩。

当光照射时，如遇玻璃之类的透明物体，人眼看到的是透过物体的穿透色。光在传播过程中，受到物体的干涉时，则产生漫射，对物体的表面色有一定影响。通过不同物体时产生方向变化，称为折射，反映至人眼的色光与物体色相同。

2. 物体色

当光源照到不透明的物体表面时，会产生粒子"碰撞"，一部分光线色被吸收，一部分光线色则反射到眼睛中，这就是我们看到的物体颜色（图3.4）。由于不发光的物体的物理结构不同，对波长长短不同的光有选择地吸收与反射，从而分解出各种不同的色彩来，例如我们看见的蔚蓝色海洋，就是海水对太阳光反射的结果，海水本来是无色的，当阳光照射到海面时，波长较长的红、橙、黄光可以直接深入海水被海水吸收，而波长较短的蓝、紫光大部分被反射，于是海水就呈现出迷人的蔚蓝色。

自然界的物体五花八门、变化万千，它们本身虽然大都不会发光，但都具有选择性地吸收、反射、透射色光的特性。当然，任何物体对色光不可能全部吸收或反射，因此，实际上不存在绝对的黑色或白色。

常见的黑、白、灰物体色中，白色的反射率是64%～92.3%；灰色的反射率是10%～64%；黑色的吸收率是90%以上。

图3.3 不同的光源色使得物体颜色不同

图3.4 丰富的物体色

物体对色光的吸收、反射或透射能力，很受物体表面肌理状态的影响。表面光滑、平整、细腻的物体，对色光的反射较强，如镜子、磨光石面、丝绸织物等；表面粗糙、凹凸、疏松的物体，易使光线产生漫射现象，故对色光的反射较弱，如毛玻璃、呢绒、海绵等。

但是，物体对色光的吸收与反射能力虽是固定不变的，物体的表面色却会随着光源色的不同而改变，有时甚至失去其原有的色相感觉。所谓的物体"固有色"，实际上不过是常光下人们对此的习惯而已。例如将绿叶放在暗室的红灯下，因为绿叶不具备反射红光的能力，所以呈灰黑色；在闪烁、强烈的各色霓虹灯光下，所有建筑及人物的服饰颜色几乎都失去了原有本色而显得奇异莫测；另外，光照的强度及角度对物体色也有影响。

3.计算机色彩显示

我们知道物体的色彩是对色光反射的结果，那么，计算机显示器的色彩是如何生成的呢？彩色显示器产生色彩的方式类似于大自然中的发光体，在显示器内部有一个和电视机一样的显像管，当显像管内的电子枪发射出的电子流打在荧光屏内侧的磷光片上时，磷光片就产生发光效应。三种不同性质的磷光片分别发出红、绿、蓝三种光波，计算机程序量化地控制电子束强度，由此精确地控制各个磷光片的光波波长，再经过合成叠加，就模拟出自然界中的各种色光。

3.1.2 色立体及表色系

色立体是依据色彩的色相、明度、纯度变化关系，借助三维空间，用旋围直角坐标的方法，组成一个类似球体的立体模型。它的结构好比地球仪的形状，北极为白色，南极为黑色，连接南北两极贯穿中心的轴为明度标轴，北半球是明色系，南北半球是深色系。色相环的位置则位于赤道线上，球面一点到中心轴的垂线，表示纯度系列标准，越近中心，纯度越低，球中心为正灰。

色立体有多种，主要有美国蒙赛尔色立体、德国奥斯特瓦尔德色立体、日本色研色立体等。

蒙赛尔色立体是美国色彩学家、美术教育家蒙赛尔于1905年创立的，1929年和1943年分别经美国国家标准局和美国光学协会修订出版了《蒙赛尔颜色图册》。目前，国际上普遍采用该色标系统作为颜色分类和标定的方法，用于工业规定的测色标准。

蒙赛尔色立体是以红（R）、黄（Y）、绿（G）、蓝（B）、紫（P）的5号色为基础，再加上它们的中间色黄红（YR）、黄绿（YG）、蓝绿（BG）、蓝紫

（BP）、红紫(RP)作为10个主要色相，每个色相又分为10等分，总计得到100个色相，围绕成一个圆周，各色相如第5号5YR、5Y…为该色相的代表色相（图3.5）。以红色为例：把红色按1~10等分划分，其中5R代表中心，1R表示接近紫红10RP，10R表示接近黄红1YR。越往数字小的方向越接近前一个色，越往数字大的方向越接近后一个色。在圆周的100色相中，各色相180°方向的为互补色相。

蒙赛尔色立体的中心轴为无彩色轴，共分为9个等级，白（W）在上，黑（B）在下，中间为灰色系列。

纯度分为14等级，数字越大，越接近纯色，距N轴距离越远；数字越小，纯色就越低，距N轴距离越近。纯度最高为红色（R）14，纯度最低为蓝绿色（BG）6。由于纯度阶梯长短不一，故根据外形而得名为色树（图3.6）。

以每个色相的中间值5为准，蒙赛尔色立体的表示符号为：色相、明度/纯度或HV/C。如5R3/15，分别表示为5号红色相，明度位于中心轴第3阶段的线上，纯度位于距离中心轴15阶段。10个主要色相的纯度、明度分别表示为：5R4/14（红），5YR6/12（黄红），5Y8/12（黄），5YG7/10（黄绿），5G5/8（绿），5BG5/6（蓝绿），5B4/8（蓝），5BP3/2（蓝紫），5P4/12（紫），5RP4/12（红紫）（图3.7）。

蒙赛尔色立体使我们更易理解颜色，使用更方便，具有很强的实用价值。

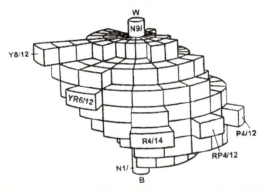

图3.5 蒙赛尔色立体纵剖图

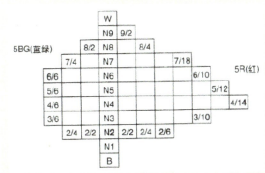

图3.6 蒙赛尔色树

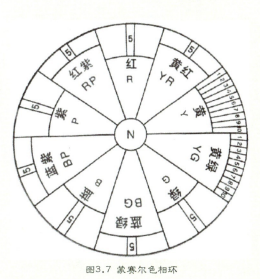

图3.7 蒙赛尔色相环

3.1.3 色彩类别及其属性

1. 色彩类别

据日本色彩专家测定,裸视能够识别的色彩大约数万种,而通过科学仪器可以辨认的色彩则达上亿种。要使如此丰富绚丽的色彩秩序井然,就必须建立科学而系统的色彩分类方法及规范尺度。目前,国际通用的色彩分类方法主要依据有彩色系与无彩色系两大颜色序列的内在共性逻辑划分而成。

1) 有彩色系

有彩色系指的是色彩的相貌,如红、橙、黄、绿、蓝、紫等颜色(图3.8)。由不同纯度和不同明度的红、橙、黄、绿、蓝、紫调和而成的成千上万个色彩都叫有彩色,也是指色环中所有的色(图3.9)。有彩色系具有三大特征:即纯度、明度、色相,在色彩学上称作色彩三要素。熟悉和掌握色彩的三大特征,对于认识色彩和表现色彩是极为重要的。

2) 无彩色系

无彩色系,指光源色、反射光或透射光在视觉中未能显示出某一种单色光特征的色彩序列(图3.10)。如黑、白或由黑白调和而成的各种深浅不同的灰色系列等,它们呈现出一种绝对的、坚固的和抽象的色彩效果。无彩色系只有一个特征即明度,它不具备色相和纯度。从物理学角度讲,它不包括可见光谱,所以称为无彩色。

图3.8 有彩色 佚名 学生作品

图3.9 色环

图3.10 无彩色(黑、灰、白)

2.色彩的基本属性

任何一个色彩,都具有一定的明度、色彩和纯度关系,这是色彩的基本要素。

1)明度

明度是指色彩的明暗程度。光的明暗度称亮度,明度由光的振幅决定,振幅宽则亮度高,振幅窄则亮度低。物体受光量越大,反光越多,而且又有规律,则物体色越浅;反之,则越深。黑色反光率最低,白色反光率最高。在无彩色中,明度最高的为白色,明度最低的为黑色,中间存在一个从亮到暗的灰色系列(图3.11)。

在有彩色中,任何一种纯度色都有着自己的明度特征。例如,黄色为明度最高的色,处于光谱的中心位置,紫色是明度最低的色,处于光谱的边缘,一个彩色物体表面的光反射率越大,对视觉刺激的程度越大,看上去就越亮,这一颜色的明度就越高。明度涉及颜色"量"方面的特征图(图3.12、图3.13)。

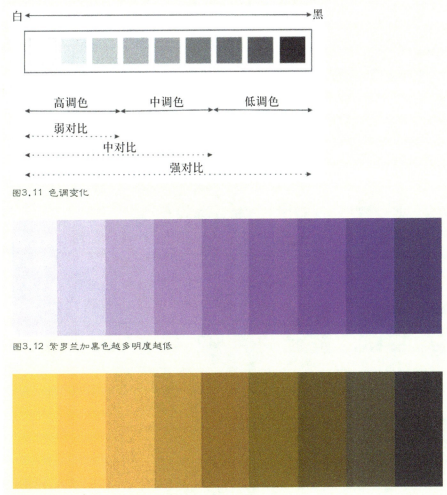

图3.11 色调变化

图3.12 紫罗兰加黑色越多明度越低

图3.13 土黄加白色越多明度越高

如从白到黑逐渐推移，越接近白，明度越高；越接近黑，明度越低。在应用设计中无彩色系也很重要，任何一种颜色加白、加黑都会起到变化。无彩色系和有彩色系的区别就在于是否带有单色光的倾向，它们共同构成了色彩世界的所有色（图3.14～图3.18）。

图3.14 明度九调
图3.15 明度九调效果 佚名学生作品
图3.16 几何式明度推移 佚名学生作品
图3.17 明度九调并置
图3.18 自然式明度推移 佚名学生作品

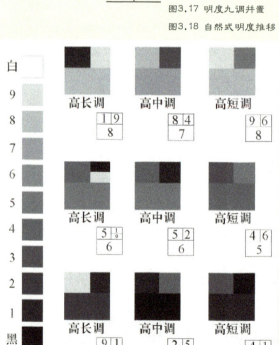

2）色相

色相是色彩的相貌，是一种色彩区别于另一种色彩的表面特征，它是由光的波长引起的一种视觉感。光和物体的色相千差万别，色相之多是惊人的，为了便于归纳组织色彩，将具有共性因素的色彩归类，并形成一定秩序，如大红、深红、玫瑰红、朱红、西洋红及不同明度、纯度的红色，都归入红色系中。色相秩序的确定是根据太阳光谱的波长顺序排列的，即红、橙、黄、绿、蓝、紫等，它们是所有色彩中最突出的、纯度最高的典型色相（图3.19）。色相划分的数目不等，甚至多达一百位色相，但都是按光谱顺序排列的，构成色相带或色相环。

3）纯度

纯度即色彩所含的单色相饱和的程度，也称为彩度。决定色纯度的因素是多方面的，从光的角度讲，光波波长越单一，色彩越纯；光波波长越混杂。比例均衡，使各单色光的色性消失，纯度为零。任何一个标准的纯色，一旦混入黑、白、灰色，色性纯度都降低，混入越多色彩越灰。同一高纯度色彩在强光或弱光的照射下，色彩的纯度也相应降低。

从生理角度看，由于眼睛对不同波长的色光敏感度有差异，因此也影响色彩纯度的视觉差异。例如红色光波对眼睛刺激强烈、敏锐，红色的鲜艳度即高；绿色光波对眼睛刺激较柔和，鲜艳度即低。所以太阳光谱中的各色相的纯度亦不完全相同。

在人的视觉中所能感受的色彩范围内，绝大部分是非高纯度的色，也就是说，大量都是含灰的色，有了纯度的变化，才使色彩显得极其丰富（图3.20，图3.21）。

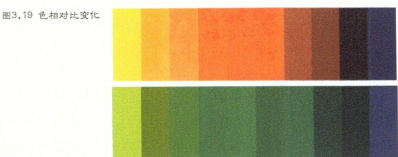

图3.19 色相对比变化

图3.20 灰色成分多，画面产生弱对比关系 佚名学生作品

图3.21 灰色成分少，画面产生强对比关系 佚名学生作品

纯度体现了色彩内向的品格。同一个色相，即使纯度发生了细微的变化，也会立即带来色彩性格的变化。在实际的设计工作以及日常生活中，对色彩纯度的选择往往是决定一种颜色的关键。有时候一位妇女会在十几种灰红色布料中只挑选出一种她最心爱的颜色来，而对于另一种稍微不同的红色，她可能会毫无兴趣，这样的例子屡见不鲜。只有对色彩纯度的控制达到精微的程度，才可以算是一个严格的、经验丰富的色彩设计家。

色彩的三属性是互相依存、互相制约的，很难截然分开。其中任何一个属性的改变，都将引起色彩个性的变化，但它们之间又互相区别，具有独立意义，因此必须从概念上严格分开。

3.1.4 错视

人的眼睛虽然灵敏度极高，但看错现象却经常发生。由于错视使色彩实体和色彩感觉出现不一致，色彩感觉虽然不是真实的色彩实体，却是精神和生理上的真实。只要色彩对比因素存在，错视现象也就必然存在，因此无需加以纠正。由于长期的错视经验使人们认为错视获得的色彩感觉才是客观真实的，如果纠正了，反而不习惯了。正如人们视觉中远处的人像蚂蚁大的黑点，但谁也不认为人和蚂蚁一样大，也不会把远山上偏蓝紫的树看成不是绿树。视觉艺术就常常借助错视现象，在平面图像中建立空间感、立体感，以真实表现自然色彩。

色彩的错视现象产生的主要原因有以下三种。

（1）由于生理构造引起错视。眼睛的晶状体对于不同色波的微小差异不能有完整精密的调节作用，因此长波的红色、橘色，在视网膜内成倒像；短波的蓝色、紫色在视网膜前侧成像，于是就产生了错视，看红色、橘色比实际位置离眼近些，而觉得蓝色、紫色就比较远一些。

由于色彩的冷暖、纯度、明暗，对眼睛的刺激会引出不同程度的神经兴奋，因此刺激性强的暖色、鲜色、亮色，给人感觉强烈，似乎就近一些、大一些。刺激性弱的冷色、灰色、暗色，看起来就觉得远一些、小一些。一个4.5毫米的圆形色块，离眼睛5米远，投影到眼睛的视网膜上的图形，正好与一个感色体的大小吻合，因此能准确地感知色块的色彩。超过这个限度，眼睛灵敏度降低，出现色彩空间透视，就不能看准色彩而产生错视，这与物体素描时透视变形是同样道理。一般规律是近鲜远灰，近暖远冷，近深远浅，并将两个以上色彩看成一个色彩，形成空间混合。

（2）由于色彩对比引起错视。当两个以上色彩并置时，由于色彩之间差异比较，使对比双方的色彩个性更加鲜明突出，看起来明者更亮，暗者更深，灰者更灰，鲜者更艳。同时色彩倾向也会发生变化，色彩对比越强效果越显著。

（3）由于色彩的形态关系引起的错视。因为色彩面积、形态、位置的变化而导致的色彩错视。面积大的色彩个性强，感觉稳定；面积小的色彩个性弱，感觉不稳定，易发生色彩变化，在和其他色彩并置时容易产生错视。实面、定型面的色彩稳定；虚面、不定型的面、点、线的色彩不稳定，容易产生错视。两色位置越近越容易产生错视，位置距离越远错视越小，两色相邻时其交界处会形成边缘错视。

错视现象表明色彩实体和色彩感觉是两个截然不同的领域。因此观察分析与选择组合色彩时，必须考虑到因色彩错视而引起的色彩变化，通过恰当地调节色彩来获得较好的效果。例如在靴鞋色彩造型设计中，应充分利用错视所引起的色彩变化。利用色革形体、面积、位置的变化，增强主题的渲染。通过明暗色块的镶、嵌、压接或衬托，增强层次感、立体感。利用擦色革或喷饰工艺所造成的色彩错视现象，产生新的视觉效应。也可以利用同一色革形体和面积的变化及工艺的处理，使视觉产生两种以上色彩感。当然，这需要设计师在实践中不断地去探索、去发现、去创新，逐步积累经验，它是难于绘画的。

3.1.5 色彩混合

1.原色理论

三原色：所谓三原色，就是指这三种色中的任意一色都不能由另外两种原色混合产生，而其他色可由这三色按照一定的比例混合出来，色彩学上将这三个独立的色称为三原色。

2.混色理论

色彩的混合分为加法混合和减法混合，色彩还可以在进入视觉之后才发生混合，称为中性混合。

1）加法混合

加法混合是指色光的混合，两种以上的光混合在一起，光亮度会提高，混合色的光的总亮度等于相混各色光亮度之和。色光的混合次数越多，其光的明度越亮，色彩学上把光色混合称为加色混合。色光混合中，三原色是朱红、翠绿、蓝紫。这三色光是不能用其他别的色光相混而产生的（图3.22）。

朱红光 + 翠绿光 = 黄色光

翠绿光 + 蓝紫光 = 蓝色光

蓝紫光 + 朱红光 = 紫红色光

图3.22 色光混合

红光＋绿光＋黄光＝白光

黄色光、蓝色光、紫红色光为间色光。

各色光相混，因比例、亮度、纯度不同，还可产生不同的色彩效果。光构成设计、舞台灯光设计、展示照明、摄影等专业都是运用色光混合原理。

2）减法混合

减法混合主要是指色料的混合。

白色光线透过有色滤光片之后，一部分光线被反射而吸收其余的光线，减少一部分辐射功率，最后透过的光是两次减光的结果，这样的色彩混合称为减法混合。一般说来，透明性强的染料，混合后具有明显的减光作用。

减法混合的三原色是加法混合的三原色的补色，即：翠绿的补色红（品红）、蓝紫的补色黄（淡黄）、朱红的补色蓝（天蓝）。用两种原色相混，产生的颜色为间色。

红色＋蓝色＝紫色

黄色＋红色＝橙色

黄色＋蓝色＝绿色

色料三原色相混与色光三原色相混相反。色光三原色相混是色光混合量的增加，色光的明度也逐渐加强，当三原色或全色光混合时则趋于白。而颜料三原色在光源不变的情况下，多种颜色相混，混合的颜色成分与次数越多，色料的吸收光就越多、越强，反射光就越少，明度、纯度就越低，色相也会发生变化，三原色相混自然变成浊色。所以色彩学上又称颜色混合为减色混合。

3）中性混合

中性混合是基于人的视觉生理特征所产生的视觉色彩混合，而并不变化色光或发光材料本身，混色效果的亮度既不增加也不减低，所以称为中性混合。

中性混合有两种视觉混合方式。

① 颜色旋转混合：把两种或多种色并置于一个圆盘上，通过动力令其快速旋转，而看到新的色彩。颜色旋转混合效果在色相方面与加法混合的规律相似，但在明度上却是相混各色的平均值。

② 空间混合：将不同的颜色并置在一起，当它们在视网膜上的投影小到一定程度时，这些不同的颜色刺激就会同时作用到视网膜上非常邻近的部位的感光细胞，以致眼睛很难将它们独立地分辨出来，就会在视觉中产生色彩的混合，这种混合称空间混合（图3.23）。

图3.23 空间混合 佚名学生作品

空间混合也和加法混合的原理一样，如红、绿色线相交，并置处产生金黄，但是颜料毕竟不是发光体，纯度和明度都较低，颜色空间混合后的光亮和鲜艳度不可能达到色光的加色混合效果。空间混合的明度是被混合色的平均明度，因此也称为"中间混合"。如大红与翠绿相混应该得出黑灰色，而空间混合是呈现一种中灰色；红与湖蓝相混获得深灰紫色，而空间混合则呈现浅紫色（图3.24）。

3.1.6 色彩术语

1.原色、间色、复色（图3.25）

（1）原色：色彩中不能再分解的基本色称为原色。原色能合成出其他色，而其他色不能还原出原色。原色只有三种：色光三原色为红、绿、蓝，颜料三原色为红、黄、蓝。色光三原色可以合成出所有色彩，同时相加得白色光；而颜料三原色从理论上讲可以调配出其他任何色彩，而相加得黑色。

（2）间色：两个原色混合可得间色。间色也只有三种：色光三间色为红、黄、蓝紫，也称补色；颜料三间色为橙、绿、紫，也称第二次色，是指色环的互补关系。

（3）复色：颜料的两个间色或一种原色和其对应的间色（红与绿、蓝与橙、黄与紫）相混合可得复色，亦称第三次色。复色中必然包含了所拥有的原色成分，只是各原色间的比例不等。

2.冷色和暖色、色性

（1）冷色和暖色：出于人的生理感觉和感情联想，色彩具有冷色和暖色两类相对性的倾向。红、橙、黄这类颜色由于会让人联想到火、太阳、热血等，因而被称为暖色；蓝、青等色则会让人联想到蓝天、海水、冰雪等，因而被称为冷色。色彩感觉

图3.24 空间混合呈现色彩倾向 佚名学生作品

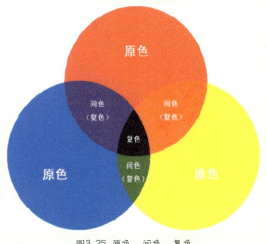

图3.25 原色、间色、复色

中最暖的为橘红色，最冷为天蓝色（图3.26）。

（2）色性：色彩的冷暖倾向被称为色性。绿、紫等一类兼有冷暖感觉的颜色被称为中性色。色性的冷暖关系还有相对性，如黄与橙相比就偏冷一些，黄与蓝相比就偏暖一些。

3.同类色、类似色、对比色、补色（图3.27）

（1）同类色：色环中30°范围内的颜色，色相相同而明度不同的色，被称为同类色；或以某一色为主又分别包含微量的其他色，则这几个色互为同类色。

（2）类似色：色环中90°范围内的颜色互为类似色，也称邻近色。某色与此色的复色也为类似色。

（3）对比色：色环中90°~180°范围内的颜色互为对比色。对比色之间必然存在明显的冷暖对比。

（4）补色：原色和相对应的间色，互为补色。如红与绿、黄与紫、蓝与橙。

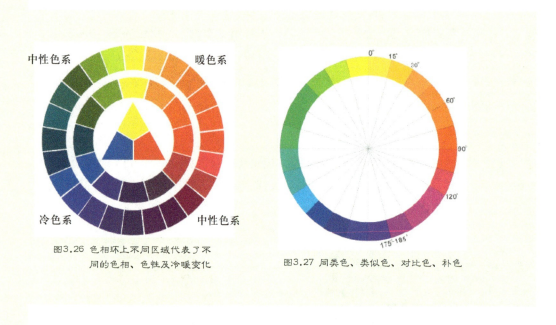

图3.26 色相环上不同区域代表了不同的色相、色性及冷暖变化

图3.27 同类色、类似色、对比色、补色

3.2 色彩的调性构成

调性，是指一组色或一幅画面总的色彩倾向，也就是说某种色彩在画面中占了主导地位。不同的色彩所占的主导地位可形成不同的色调。如冷调、暖调、鲜调、灰调、蓝调、红调等。调性构成不是单一的某种色形成的调子，而是包括明度、色相、纯度方面的综合因素，是色彩训练中更为整体的一种方式和手段，其目的是创造不同的色彩氛围和风格。

1.冷暖调式

根据色相环中冷暖色相的划分，凡是偏蓝、绿色调的组合为冷调，偏红、橙色调的为暖调。凡是邻接和类似色相都很容易形成调子，如黄与橙、蓝与蓝紫、绿与蓝绿等。可是，在构成中，往往会有很多种不同色相出现，这时如在这些色相中加入某种冷色或暖色来协调，那么原色相的对比将会趋于调和（图3.28～图3.30）。

图3.28 色彩的冷暖调式构成 何婉婷作品

图3.29 冷调——具有寒冷、沉静、理智、凉爽等特点 佚名学生作品

图3.30 暖调——具有温暖、热情、外向、积极等特点 佚名学生作品

2.鲜灰调式

所谓鲜灰调式就是指高纯调与低纯调所构成的基本调式，在构成时将多种纯色以相同方式降低纯度，形成鲜灰对比（图3.31）。

灰调——具有暧昧、沉静、朦胧的感觉；

鲜调——具有鲜明、华丽、强烈的感觉。

3.特地调式

特地调式构成是指根据不同的需要而构成的某种特定的调子，如红调、黄调、蓝调等。一般邻近色和类似色最容易形成这种特定调式，不过相对较弱，可通过明度变化来丰富调式层次感。各种色系的延伸也将形成各种色调，如红调可由大红、紫红、朱红、粉红、深红、玫瑰红等组成，各种红色再加上明度、纯度的变化可调成丰富的红调。注意各种调子中的小面积的对比色配置，会更显其调性，如"万绿丛中一点红"就是典型的例子（图3.32，图3.33）。

图3.32 黄绿调式构成 林惠稔作品

图3.31 色彩的鲜灰调式构成，佚名学生作品

图3.33 蓝紫调式构成 林惠稔作品

3.3　色彩的调和构成

　　所有色彩对比的结果都要归结为调和。色彩调和是指两个以上的色彩，有秩序、协调统一地组织在一起，能使人感到心情愉快、满足等的色彩组合就是色彩的调和。色彩的调和有两层含义：一是指有差别的对比的色彩为了构成和谐统一的整体，所需经过的调整与组合的过程，这是把调和作为一种手段的解释；另一种指有明显差别的色彩或不同的对比色彩组织在一起时要求得到的和谐效果。色彩的和谐是就色彩的对比而言的，有对比才会有调和，两者是矛盾的统一，既互相排斥又互相依存，相辅相成，相得益彰。不过色彩的对比是绝对的，因为两种以上的色彩在构成中，总会在色相、纯度、明度、面积等方面或多或少地有所差别，这种差别必然会导致不同程度的对比。过于刺激的对比配色则需要加强共性来进行调和，过于暧昧的配色需要加强对比来进行调和。从美学意义上讲：美的事物总是和谐的、统一的，这种和谐与统一是构成世界一切美的事物的根本法则之一，在统一与变化中求得和谐是任何对比、差别、矛盾的最后归宿。

　　色彩调和的原理如下。

　　原理一：从色彩视觉的生理角度上讲，互补色的配合是调和的。因为视觉在接受某一色时，总是欲求一些相对应的补色来取得生理平衡。也就是说，眼睛接受任何一种特定色彩的同时要求它的相对补色，如果这种补色不能出现，那么眼睛会自动地将它产生出来。正是因为这种事实的力量，色彩和谐的基本原则中才包含了互补色的规律。

　　原理二：由于人们生活在自然中，来自自然色调的配色和连续性就成为人视觉色彩的习惯和审美经验。自然界物体的明暗、光影、强弱、冷暖、灰艳、色相等色彩的变化和相互关系都有一定的"自然秩序"，即自然的规律。如：光线照射到一个物体，必然会产生高光部—明部—明暗交界部—暗部—反光部—投影部。其变化是有秩序、有节奏、非常协调的。人们都会不自觉地用自然界的色彩秩序去判断设计的优劣。因此，色彩的调和是一种色彩的秩序。

　　原理三：在视觉上，既不过分刺激，又不过分暧昧的配色才是调和的。过分刺激的配色容易使人产生视觉疲劳、精神紧张、烦躁不安；过分暧昧的配色容易产生模糊、朦胧，以致分辨困难，同样也会导致视觉疲劳、乏味、无兴趣。因此，变化与统一是配色的基本法则，变化中求统一，统一中求变化，各种色彩相辅相成，才能取得完美配色。

原理四：配色的调和与色相、明度、纯度和面积有关，不同颜色的知觉度也是不同的。因此，配色中较强的色要缩小面积，较弱的色要扩大面积，这是色彩面积均衡的一般法则。当然，色彩的面积均衡取得的是一种创造色彩静态美的方法，如果在色彩设计中使用了与和谐比不同的配色，有意识地将一种色彩占支配地位，那么将取得各种富有感染力的配色效果。

原理五：能引起观者审美心理共鸣的配色是调和的。由于各民族以至每一个人的生理特点、心理变化和所处的社会条件与自然环境的不同，表现在气质、性格、爱好、兴趣以及风俗习惯等方面是不同的，在色彩方面则各有偏爱。各个时代、各个地区、各个时期，人们对色彩的审美要求、审美理想也是不一样的。不同的色彩配合能形成富丽华贵、热烈兴奋、欢乐喜悦、文静典雅、朴素大方等不同的情调。当配色反映的情趣与人的思想情绪发生共鸣时，也就是当色彩配合的形式结构与人的心理形式结构相对应时，那么人们将不由自主地感到色彩和谐的愉悦。因此，色彩设计必须研究和熟悉不同对象的色彩喜好心理，分别情况、区别对待，做到有针对性地设计。

原理六：符合目的性的配色是调和的，配色必须考虑到用途和目的。用于警示路标的色彩要求醒目突出，因此，对比强烈的色相配置是适合的。生活环境的色彩一般选用柔和、明亮的配色，避免使用过分刺激容易导致视觉疲劳的色彩。建筑设计、室内设计、服装设计、平面设计、工业设计等，由于使用功能的区别，都对配色有特定的要求。

由于对比和调和是互为依存和矛盾的两个方面，在减弱对比的同时就会出现调和的效果。因此，在前面我们讲色彩对比的时候也就讲了调和，在强调各种对比时，应避免和注意一些效果和方法，虽然讲的是对比方法，实际得到的却是调和的效果。

概括上述诸方面，进行调和的具体方法主要有三种，即共性调和、面积调和、秩序调和。

3.3.1 共性调和构成

在多色的构成画面中，必然存在色彩的对比、差别，如果说差别是色彩对比的本质，那么共性就是调和的根据。选择共性很强的色彩组合，或增加构成画面中对比色各方的共同性，是避免和减弱过分刺激的对比而取得色彩调和的基本方法。

1.色相统调调和

色相统调调和就是在对比色各方中同时混入同一色相，使对比色的色相逐步靠拢，形成具有共同色素的调子。如画面中同时混合黄色或绿色，构成黄色调或绿色调，这样原来强烈的对比被削弱了，形成了在混入色相基础上的统一和谐。同一色相注入越多，越能感到调和，只要把握好明度和纯度的关系，画面将成为雅致而统一的色调（图3.34）。

2.明度统调调和

明度统调调和就是在对比色各方中混入白色或黑色，明度都会提高或降低，色相虽然不变但个性被削弱，原来色彩间的过分刺激的对比也被削弱。注意混入的白色、黑色的量应与明度、纯度成一定的比例，其效果会极为精致。混入的黑色、白色越多，也越容易取得调和（图3.35）。

图3.34 色相统调调和——秋韵 陈卓华作品

图3.35 明度统调调和 何婉婷作品

3. 纯度统调调和

纯度统调调和就是在对比色各方混入不同明度、不同量的灰色，使原来的各对比色在保持明度对比的情况下，纯度相互靠近。由于纯度在降低，色相感也被削弱，原来强烈刺激的对比效果也因此被削弱，调和感增强，使画面成为含蓄、稳重的调子。灰色混入越多，则调和感也越强，但注意不要过分调和，否则会出现过于暧昧、含混不清的感觉（图3.36，图3.37）。

上述直接混色的方法改成空间混合（图3.38），也就是将同一色相——白色、黑色、灰色利用点和线的构成形式，渗透或插入到各对比色面积中，也能达到调和效果。可以这样说，直接混色效果呈现的是近似性因素，特殊的空间混合效果则表现的是同一性因素。

图3.36 纯度统调调和 汤淑婷作品

图3.37 纯度统调调和 佚名学生作品

图3.38 空间混合 佚名学生作品

3.3.2 面积调和构成

面积调和在色彩构成中占据着非常重要的位置，它是通过对比色之间的面积增大或减小来调节色彩对比的强弱，并得到一种色、量的平衡与稳定的效果。一般情况下，对比色双方的面积越大，调和效果越弱，反之，双方面积越小，调和效果越强；对比双方面积均等，调和效果越弱，双方面积差别越悬殊，调和效果越强。因此，在多色对比时可以扩大其中一色（或同类色组）的面积，使其在力量上占据绝对优势而其余的色无法与之抗衡，这就是实现面积调和的主要方法。运用面积调和的方法时需要确立明确的主从关系，如在几种色组成的配色关系中，应以其中的一种或一组（同类色）为主，扩大它的面积比值或增加它的同类色以获取优势，形成明确的色彩倾向；在冷暖两种调子的配色关系中，应该加强主色调的倾向性，或暖多冷少，或冷多暖少，如所谓的"三色法"，二暖一冷或二冷一暖的配色，往往能获得良好的调和效果（图3.39）。

3.3.3 秩序调和构成

秩序调和是指对比强烈的色彩可采用等差、渐变等有秩序、有规则地交替出现，使画面具有节奏感和韵律感，这种方法又叫色彩渐变。

图3.39 面积调和构成 佚名学生作品

色彩渐变构成始终保持着秩序的过程。秩序是色彩美构成的最基本也是最重要的形式，而渐变构成又是秩序构成中最典型的形式。当色相、明度、纯度按级差进行递增或递减时，必然产生一定的秩序和有规律的变化，因此具有秩序美。

秩序调和构成包括色相秩序构成、明度秩序构成和纯度秩序构成。

1. 色相秩序构成

色相秩序构成是按照光谱序列的构成。如红绿可以红、红橙、橙、橙黄、黄、黄绿、绿逐步推移变化，从而使两个对比强烈的色在色相秩序渐变中得到调和。中间推移的层次越多，越容易取得调和，同时也具有色相感强、鲜明而强烈的特点（图3.40）。

2. 明度秩序构成

明度秩序构成是指按照明度序列的构成。如将蓝色分别混合白或黑制作15级以上明度差均匀的明度色标，然后按照明度高低秩序进行构成。如深—中—浅，深—中—浅—中—深—中—浅，前一种是由深到浅的递减渐变构成，后一种是循环交替的秩序构成，富有节奏变化的韵律感（图3.41，图3.42）。

图3.40 色相秩序构成 李华日作品
图3.41 明度秩序构成 冯颖恩作品
图3.42 明度秩序构成 佚名学生作品

3.纯度秩序构成

纯度秩序构成是指按照纯度序列的构成。如将红色混合一个与红色明度相同的灰色，制作15级以上的纯度差均匀的纯度色标，然后按照纯度的强弱秩序进行构成。如灰色—纯色—灰色—纯色—灰色—纯色—灰色。以纯度秩序为主的色彩构成，色调变化丰富、微妙、含蓄，但容易含糊不清，缺少个性，调和不宜层次太多。

秩序调和总的来说具有明快、华丽、有序、色感饱满、对比强烈但和谐，并富有节奏与韵律感的特点。

综上所述，色彩的和谐取决于对比调和关系的适度，同样也符合多样统一的形式美规律：多样变化中求统一，统一中求变化，是取得色彩美感的规律，也是取得色彩和谐的关键，美的色彩即和谐的色彩。

3.4 色彩的对比构成

色彩的对比，就是指各色彩之间存在的矛盾、对立、差别。任何色彩在构图中都不可能孤立地出现，总是处于某些色彩的环境之中。当两个或两个以上的色彩处于同一画面时，就能比较明显地看出它们的差别，这样各色彩的形状、位置、面积、色相、明度、纯度、生理及心理的差别就构成了色彩之间的对比。色彩间差异越大，对比效果就越明显，色彩间差异越小，对比效果就越趋向缓和。

色彩的对比构成在色彩现象与色彩艺术中最具有普遍性。因为没有对比，就不存在色彩的视觉效果，人的视觉只要能感觉到眼前的物像，就说明色彩差异和色彩对比的存在，只是这种存在有强、有弱，有积极的、消极的。在应用设计中，色彩诱人的魅力主要就在于色彩对比因素的妙用，尤其是视觉传达设计，更要通过色彩来表情达意，通过强化色彩的对比关系来吸引人们的注意力。

下面主要介绍色彩的三属性对比关系。

3.4.1 色相对比

色相对比是指因色相间的差别而形成的对比。各色相由于在色相环上的距离远近不同，形成强弱不同的色相对比（图3.43）。

1.邻近色对比

邻近色是在色环上紧挨着的色相对比。这是最微弱的色相对比，呈现统一、朦胧的视觉效果。但这样的配色对比显得单调，必须借助明度、纯度对比的变化来弥补色相感的不足，这样才会产生和谐、柔美、优雅之感（图3.44）。

2.类似色对比

类似色是在色环上间隔60°左右的色相对比，比邻近色对比效果明显些。类似色相含有共同的色素，呈现出和谐、高雅、柔和、素净的视觉效果，但如不注意明度和纯度的变化，也容易显得单调、乏味、模糊。因此，在对比构成中若能适当运用小面积的对比色或较鲜艳、饱和的纯色作点缀，会使画面更有生气，这也是为什么"万绿丛中一点红"成为古今最佳配色方法的原因。万绿指各种深浅浓淡不同的绿，又指较大的面积，形成具有共同色素的整体。因此，一点红在万绿丛中所占位置很小，形成了整体调和统一，局部对比和重点突出的画面，又满足了视觉平衡的需要。这也说明，在色彩配置中，色彩的整体对比关系和面积大小对比关系是非常重要的（图3.45）。

图3.43 邻近色—类似色—
　　　对比色—互补色
　　　佚名学生作品

图3.45 类似色对比构成 李睿翀作品

图3.44 邻近色相对比构成 李洁仪作品

3. 中差色对比

中差色是在色环上间隔90°左右的色相对比，它的色相差比起类似色有明显的改善。色彩对比效果较丰富、明快、活泼，同时又保持统一、和谐、雅致的特点，弥补了类似色对比的不足。但要注意的是：红与蓝、蓝与绿的明度差较小，在对比时就需要在明度、纯度和面积等方面加以调整，不然会产生沉闷的感觉。

4. 对比色对比

对比色是在色环上间隔120°左右的色相对比。它比中差色更强烈、鲜明，具有明快、饱满、华丽、活跃、使人兴奋激动的特点。但由于色相缺乏共性因素，容易出现散乱的感觉，也容易造成视觉疲劳，色彩的倾向性也较复杂，不容易形成主色调，要取得好的视觉感应，则需要用一些调和手段来统一对比效果（图3.46）。

5. 互补色对比

互补色是在色环上间隔180°左右的色相对比，是最强色相对比。互补色相配能使色彩对比产生强烈的刺激作用，对人的视觉具有最强的吸引力。由于视觉效果较好，在标志、广告、包装、招贴等视觉传达中广泛运用，但是处理不当也会产生杂乱、不协调、生硬等弊病（图3.47，图3.48）。

图3.46 对比色对比构成 佚名学生作品

图3.47 互补色对比构成 陈卓华作品

图3.48 互补色对比构成 林惠稳作品

3.4.2 明度对比

明度对比是指色彩明暗程度的对比,是将两个以上不同明度的色彩放在一起所呈现的结果。明度变化有两种情况:一种是指同一色相不同的明度变化,另一种是指不同色相的明度变化。

明度对比对视觉的影响力最大,在色彩构成中明度对比占有重要位置。在画面中,色彩的层次、体态、空间关系主要是通过色彩的明度来实现的,当我们把复杂的色彩关系还原成素描,把丰实的色彩关系拍成黑白照片时,就会发现复杂的色彩关系变成了不同层次的明度关系。因此,在你要表现的色彩画面中,如果只有色相对比而无明度对比,那么图形的轮廓将会难以辨认;如果只有纯度的区别而无明度的对比,那么图形的光影与体积更难辨别。只有正确地表现出明度关系,所表达的画面才会充满体积感和空间层次感。

我们可以用黑色和白色按等差比例建立一个9个等级的明度色标,由深到浅分为9个等级,最深的为1,最亮的为9。根据这个色标可以划分3个明度基调:1、2、3级的暗色归为低明度调;4、5、6级的中间层次归为中明度调;7、8、9级的亮色归为高明度调。低明度调具有沉着、厚重、强硬、压抑的特点;中明度调具有柔和、含蓄、庄重的特点;高明度调具有明亮、高雅、柔美的特点(图3.49)。

图3.49 明度九调 蔡丽茹作品

明度对比的强弱决定于色彩明度差别跨度的大小：跨度越大，对比越强烈，反之，跨度越小，对比效果越弱。在色彩学中一般这样界定：差别3级以内的对比为明度弱对比，又称为短调；相差4~5级的对比为明度中对比，又称为中调；相差6级以上的对比属于明度强对比，又称长调。

在明度对比中，如果其中面积最大、作用也最强的色彩或色组属高调色，色的对比属长调，那么整组对比就称高长调；如果画面主要的色彩属中调色，色的对比属短调，那么整组对比就称中短调。以此类推，便可划分为以下10种明度调子。

（1）高短调：属高调弱对比，形象分辨力差，有优雅、柔和、高贵、软弱等特点，有女性色彩的感觉。

（2）中短调：属中调弱对比，有朦胧、含蓄、模糊、沉稳的感觉，易见度不高，有些呆板。

（3）低短调：属低调弱对比，具有厚重、低沉、深度的感觉，但因清晰度差，有沉闷、透不过气的感觉。

（4）高中调：是以高调色为主的中强度对比，具有明快、活泼、开朗、优雅的特点。

（5）中中调：属不强也不弱的中调中对比，具有丰实、饱满、庄重、含蓄等特点。

（6）低中调：属低调中对比，具有朴素、厚重、沉着、有力度的特点。

（7）高长调：属高调强对比，此对比反差较大，形象轮廓高度清晰，具有积极、明快、活泼、刺激、坚定的感觉。

（8）中长调：属中调强对比，此对比具有准确、稳健、坚实、直率感，有男性色彩的特点。

（9）低长调：属低调强对比，其效果与高长调相似，具有对比强烈、刺激的感觉，但又带有苦闷、压抑的消极情绪。

（10）最长调：大面积明度色阶1，小面积明度色阶9，或大面积明度色阶9，小面积明度色阶1；或者明度色阶9和1各占一半。属最强对比，其效果具有强烈、刺激、锐利的特点。此对比视觉效果较强烈，但若处理不当，会产生生硬、动荡不安的感觉。

在实际运用中，以上明度对比调式往往很少单独使用，一般均与色相结合。也就是说按照以上明度调式，任何一种色相都可以混合出各种明度色阶，若不同色相的明度对比调式相互结合，就会产生无数的色彩表情。这些丰实的色彩关系又是以原本简单的明度调式为基础，因此说，在色彩三要素里，明度作为各种色彩对比关系的内骨架，在色彩构成中起到关键性作用。

3.4.3 纯度对比

纯度对比是指因纯度差别而形成的对比，是指较饱和的纯色与含有黑、白、灰浊色的对比。纯度对比可以是纯色与含灰的色彩的对比，也可以是各种不同色彩倾向的灰色间的对比，还可以是纯色之间的对比。

与明度对比方法相似，我们把一个纯色和一个同明度的无彩色灰色按等差比例相混合，建立一个9个等级的纯度色标，并根据纯度色标，可以划分为3个纯度基调，1为最低，9为最纯。1、2、3级由低纯度色组成的低纯基调又叫灰调；4、5、6级由中纯度色组成的中纯基调又叫中调；7、8、9级由高纯度色组成的高纯基调又叫鲜调。

低纯基调具有平淡、消极、无力、陈旧的感觉，但有时也有自然、简朴、安静、随和的感觉，如处理不当，会引起肮脏、含混、悲观感，构成时可适量加入点缀色，以提高画面效果。中纯基调具有柔和、中庸、文雅、可靠的感觉，可少量运用高纯度色或低纯度色进行配合。高纯基调具有积极、强烈而冲动、膨胀、快乐、活泼的感觉，如处理不当，也会产生嘈杂、低俗、生硬等弊病，可少量调入黑、白、灰配合。

纯度对比的强弱取决于色彩的纯度差别跨度的大小，与明度对比构成的色调相似，我们按色阶分为纯度弱对比、纯度中对比、纯度强对比。其对比特征如下。

（1）纯度弱对比：是指纯度差间隔3级以内的对比。此对比虽然容易调和，但缺少变化，非常暧昧，具有色感弱、朴素、统一、含蓄的特点，易出现模糊、灰、脏的感觉，构成时应注意借助色相和明度的变化。

（2）纯度中对比：是指纯度差间隔4～5级的对比，纯度中对比具有温和、稳重、沉静、文雅等特点，但由于视觉力度不太高，容易缺乏生气，在构成时可通过明度变化，并在大面积的中纯度色调中，适当配以一两个具有纯度差的色，使画面效果生动些。

（3）纯度强对比：是指纯度差间隔5级以上的对比，是低纯度色与高纯度色的配合。此对比具有色感强、明确、刺激、生动、华丽的特点，有较强的表现力度。由于具有色彩明快、容易协调的特点，在设计中是常用的配色方法之一。

3.5 色彩的采集与重构

色彩的采集与重构的构成方法，是在对自然色和人工色彩进行观察、学习的前提下，进行分解、组合、再创造的构成手法。也就是将自然界的色彩和由人工组织过的色彩进行分析、采集、概括、重构的过程。一方面是分析其色彩组成的色性和构成形式，保持原来的主要色彩关系与色块面积比例关系，保持主色调、主意象的精神特征

以及色彩气氛与整体风格；另一方面，打散原来色彩形象的组织结构，在重新组织色彩形象时，注入自己的表现意念，构成新的形象和新的色彩形式。

3.5.1 色彩的采集

色彩的采集范围相当广泛。一方面，可以借鉴古老的民族文化遗产，从一些原始的、古典的、民间的、少数民族的艺术中寻求灵感；另一方面，还可以从变化万千的大自然中，以及那些异国他乡的风土人情、各类文化和艺术流派中吸取养分。就像艺术大师毕加索说的："艺术家是为着从四面八方来的感动而存在的色库，从天空、大地，从纸中，从走过的物体姿态、蜘蛛网……我们在发现它们的时候，对我们来说，必须把有用的东西拿出来，从我们的作品直到他人的作品中。"

3.5.2 采集色的重构

重构指的是将原来物像中美的、新鲜的色彩元素注入新的组织结构中，使之产生新的色彩形象。

在进行重构练习时应注意以下几种形式。

1. 整体色按比例重构

将色彩对象完整地采集下来，按原色彩关系和色面积比例，做出相应的色标，按比例运用在新的画面中。其特点是主色调不变，原物像的整体风格基本不变。

2. 整体色不按比例重构

将色彩对象完整地采集下来，选择典型的、有代表性的色不按比例重构。这种重构的特点是既有原物像的色彩感觉，又有一种新鲜的感觉，由于比例不受限制，可将不同面积大小的代表色作为主色调。

3. 部分色的重构

从采集后的色标中选择所需的色进行重构，可选某个局部色调，也可抽取部分色，其特点是更简约、概括，既有原物像的影子，又更加自由、灵活。

4. 形、色同时重构

是根据采集对象的形、色特征，经过对形概括抽象的过程，在画面中重新组织的构成形式。这种方法效果较好，更能突出整体特征。

5.色彩情调的重构

　　根据原物像的色彩情感、色彩风格做"神似"的重构，重新组织后的色彩关系和原物像非常接近，尽量保持原色彩的意境。这种方法需要作者对色彩有深刻的理解和认识，才能使重构后的色彩更具有感染力（图3.50，图3.51）。

　　采集重构练习是一个再创造过程，对同一物像的采集，因采集人对色彩的理解和认识不同，也会出现不同的重构效果。其实再创造的练习过程，就像是一把打开色彩新领域大门的钥匙，它教会我们如何发现美、认识美、借鉴美，直到最终表现出美。

图3.50 对图片色的采集重构
蔡丽茹作品

图3.51 对自然色的采集重构 纪怀作品

3.6 色彩与心理

人类有着自身的生理特征，如神经的兴奋与抑制、人体的运动与静止、体内能量的消耗和体外营养的补充、人眼对色彩的疲劳与平衡等，这些都是正常的生理反应。当人眼一看见某色立即产生的感觉称为直觉反应，这种反应是下意识的，带有普遍性。在实际生活中，色彩的生理现象与心理现象往往是分不开的，它们很大程度上是相互交叉影响的。当在产生生理变化的同时，往往会产生一定的心理活动。生理反应是下意识的，是一种直觉反应，是不加思考而得到的色彩现象，我们把这种现象又视为人的功能性反应。而心理反应比生理反应就更为突出，能引起很多联想，这种联想，会引起人们的情感产生变化，其心理活动也更为复杂。

3.6.1 色彩的情感

色彩本身并无情感，它给人的情感印象是由于人们对某些事物的联想所造成的，不同的时代、民族、地区以及生活背景、文化修养，还有性别、职业、年龄等不同，使人们对色彩的理解和情感各显差异。但其中还是存在着许多的共同感应，主要表现在以下几个方面。

1. 色彩的冷暖感

色彩本身并没有温度，它给人的冷暖感觉是由于人的自身经验所产生的联想。比如暖色系联想到暖和、炎热、火焰；冷色系联想到冬天、夜空、大海，有凉爽的感觉。冷、暖色系是以色相为出发点的，在色环中，红、黄、橙色调偏暖称为暖色调，蓝、蓝绿、蓝紫色偏冷称为冷色调，绿、紫色为中性微冷色，黄绿、红紫色为中性微暖色（图3.52）。

图3.52 色彩的冷暖感 李睿珅作品

2.色彩的兴奋与沉静感

色彩的兴奋与沉静感与刺激视觉的强弱有关。从色相上看，红、橙、黄具有兴奋感，使人联想到革命、鲜血、热闹、喜庆；蓝、蓝绿、蓝紫具有沉静感，使人想到平静的湖水、蓝天、大海，使人感到宽阔、安静。从明度上看，明度高的色彩具有兴奋感，低明度的色彩具有沉静感。从纯度上看，纯度高的色彩具有兴奋感，纯度低的色彩具有沉静感（图3.53）。

图3.53 色彩的兴奋与沉静 佚名学生作品

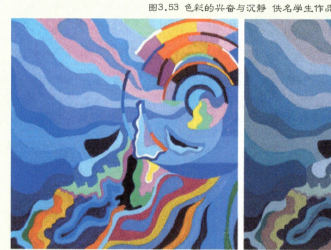

3.色彩的轻重感

从心里感觉上讲，白色的物体感到轻，使人想到棉花、薄纱、雾，有种轻飘的柔美感觉。黑色使人想到金属、煤块和夜晚，具有厚重、沉稳的感觉。从明度上看，明度高的色彩具有轻快感，明度低的色彩具有稳重感。从纯度上看，纯度高的暖色具有重感，纯度低的冷色具有轻感。

4.色彩的华丽与朴素

色彩的华丽与朴素，与三属性中的色相关系最大。黄、红、橙、绿等鲜艳而明亮的色彩具有明快、辉煌、华丽的感觉；而蓝、蓝紫等冷色有沉着、朴实感。从纯度上看，饱和的钴蓝、湖蓝、宝石蓝、孔雀蓝也会显得很华丽，而低纯度的浊色则显得朴素。从明度上看，亮丽的色彩显得活泼、强烈、刺激，富有华丽感；而暗、深调则显得含蓄、厚重、深沉而具有朴素感。从色彩对比规律上看，互补色的对比显得华丽。当然这种感觉也因人而异，有人会认为金、银色最为华丽，是金碧辉煌、富丽堂皇的色彩；有人会认为在传统的节日里，喜庆的红色是华丽的；也有人认为紫色、深蓝色是华丽的，特别在西方，紫色、深蓝色是高贵、富裕的象征。因此对华丽与朴素

的概念不是一概而论的，而是相对的。

5.色彩的软硬感

色彩的软硬与明度、纯度的关系最大，明度高、纯度低的色具有柔软感，如女性化妆品色多为粉红色调、淡紫色调、淡黄色调。而明度低、纯度高的色显得坚硬，如蓝色调、蓝紫色调、紫红色调。色彩的软硬感与色彩的轻重、强弱感基本相似。

纯色＋白灰色＝明浊色、柔软、轻盈

纯色＋黑色＝暗浊色、坚硬、厚重

6.色彩的强与弱

色彩的强弱与色彩的易见度有很大的关系，往往是与色彩的对比结合起来。对比强的、易见度高的色彩会有抢前感，就觉得强；对比弱的、易见度低的色彩有后退感，就感到弱。

3.6.2 色彩的性格与象征

色彩是一种物理现象，它本身并不具备情感、性格，人们能感受到的色彩情感，是人们对生活经验积累的结果。任何色彩都有自己的性格特征，当它的明度或纯度发生变化时，色彩的性格特征都会相应发生变化。因此，要说出每一种色彩的性格特征，就像要说出世界上每一个人的不同性格特征那样困难。然而，色彩的象征内容也并非人们主观臆想的，它是人们在长期感受、认识和运用色彩过程中总结形成的一种观念，形成的一种共识。我们要通过色彩传达感情，对色彩性格表现的了解就显得非常重要。色彩象征内容有共性也有差异，下面就对几种主要色相的性格特征及象征意义作介绍。

1.红色

红色在可见光谱中是波长最长的色，空间穿透力强，对视觉的影响最大。容易使人联想到太阳、燃烧的火焰或热血。红色是热烈、冲动的色彩，极易使人兴奋、情绪高涨。红色在我国象征革命，如国旗、红领巾。在红色的感染下，人们会产生强烈的战斗意志和冲动。红色有积极向上、活力、奔放、健康的感觉。红色又代表喜庆，在我国，传统的婚娶喜庆、大红喜字、挂红灯、贴红对联、穿红袄、坐红轿等都离不了红色。中国传统还多用红色表示女子，如"红装"、"红颜"、"红楼"、"红袖"、"红杏"等。在安全用色中，红色又是停止、警告、危险、防火的指定色，如消防车的色彩、急救的红十字、警车的警灯、交通停止信号灯等。

当红色加白变为粉红色时，它代表温柔、梦想、幸福和含蓄，相比狂热的红色，

粉红色更有柔情之感，是少女之色；当红色加黑、蓝变为深红色或紫红色时，它代表稳重、庄严、神圣，如舞台的幕布、会客厅的地毯，而在西方国家，由于民族、宗教信仰的不同，深红色又被赋予嫉妒、暴虐的象征。此外，红色与不同的色彩组合，又会产生不同的心理反应。瑞士的色彩学家约翰斯·伊顿就这样描绘了不同组合下的红色："在深红的底上，红色平静下来，热度在燃烧着；在蓝绿色底上，红色变成一种冒失的、鲁莽的闯入者，激烈而又寻常；在橙色底上，红色似乎被郁积着，暗淡而无生命好像焦干了似的。"

红色的意象：血、火、温暖、热烈、喜悦、活泼。

红色的象征：革命、积极、勇敢、热情、吉祥、危险、喜庆。

2.橙色

橙色在可见光谱中波长仅次于红色，明度仅次于黄色，因此橙色具有红、黄两色之间的特性，是色彩中最响亮、最温暖的，且具有欢快、活跃性格的光辉色彩。火焰中的色彩变化，橙色比例最大。橙色是丰收之色，使人联想到硕果累累的金秋景象。橙色又有很强的食欲感，它与蛋黄、糕点、果冻等相似，使人联想到美味的食品，在快餐店和食品包装中橙色被广泛运用。橙色由于易见度强，因此在工业用色中又被作为警戒的指定色，如养路工人的工作服、救生衣、建筑工人的安全帽等。

橙色中加入少量的白色或黑色会有一种稳重、优雅之感，但如果混入较多的黑色或白色，则又会形成烧焦、嫉妒、疑虑的感觉；橙色与蓝色组合，可以构成最响亮、最生动活泼的调子，给人以心情舒畅、欢快的感觉。

橙色的意象：明亮、饱满、华丽、甜美、兴奋。

橙色的象征：收获、自信、健康、快乐、力量、成熟。

3.黄色

黄色在可见光谱中波长适中，但明度最高。它是光源中的主要色彩，所以又寓意为光明、希望，如中国国旗中的五星。在中国的封建社会里，黄色在东、南、西、北中代表中央，被规定为帝王的专用色，如龙袍、龙椅、宫廷建筑等，黄色被视作权利、财富、高贵、骄傲的象征。在古罗马，黄色也被当作高贵的颜色，象征希望、光明和未来。在欧美，信仰基督教的国家，黄色又被认为是叛徒犹大的衣服色彩，是卑劣可耻的象征。在信仰伊斯兰教的国家，黄色又是死亡、绝望的象征。在现代，黄色又往往和低贱、色情联系在一起，如黄色书刊、黄色光碟等出版物。

黄色虽然明度最高，最有扩张力，但色性最不稳定，是所有色彩中最娇气的一个色，它丝毫受不了黑、白、灰的侵蚀，一旦接触，黄色立刻就会失去原有的光辉。黄色与紫、蓝、黑等组合，又会显出强烈、积极、辉煌的一面。

黄色的意象：阳光、明亮、灿烂、愉快。
黄色的象征：光明、希望、权威、财富、骄傲、高贵。

4.绿色

绿色在可见光谱中波长居中，是人眼最适应的色光。绿色是自然界植物的色彩，是自然界最为宁静的色彩，并随着四季的变化而展示它不同的色彩变化。绿色被视为春天、希望、生命、成长的象征，它有着青年一代的朝气蓬勃和旺盛的生命力。绿色在世界范围内是公认的"和平色"，《圣经·创世纪》里有一个故事讲到："鸽子完成使命后，嘴衔绿色的橄榄叶向主人通报平安的到来。从此，鸽子、绿色橄榄叶就成了和平的象征。"据说现代的邮政色彩就是由这个典故而来的。绿色在工业用色规定中，是安全的颜色，在医疗机构场所和卫生保健行业中，绿色是健康、新鲜、安全、希望的象征，绿色食品即无污染的、天然的安全食品，绿色通道即安全通道，在交通信号中，绿灯为通行。绿色由于和自然色接近也被作为国防色和保护色。

绿色是最大气的色，它的转调领域非常广泛，偏离任何色调都显得漂亮。如黄绿调，使人感到春的到来和春的气息；蓝绿调，使人想到平静的湖水，有安静、清秀、豁达的感觉；绿色里掺入灰色时，仍有宁静和平之感，就像暮色中的森林或晨雾中的田野一样迷人。

绿色的意象：安静、清新、平和、茂盛、生气。
绿色的象征：生命、和平、成长、希望、春天、安全、青春。

5.蓝色

蓝色在可见光谱中波长较短，常用于表现某种透明的气氛和空间的深远。由于蓝色对视觉的刺激较弱，当人们看到蓝色时，情绪较为安宁、祥和，使人联想到宽阔的海洋和蔚蓝旷远的天空，在心情烦躁不安时，蓝色能使人变得心胸宽阔、博大、理智，因此它为大多数人所喜欢。在我国古代，贫民的服装多为青蓝色，表示朴素，文人服装用蓝色，表示清高。在现代，蓝色是前卫、科技与智慧的象征。在西方，蓝色是名门贵族的象征，所谓"蓝色血统"就是指出身名门，身份高贵。蓝色在西方又象征悲哀、绝望，"蓝色的音乐"即悲哀的音乐。

蓝色在色相中最冷，与橙色形成鲜明的对比，表现出冷静、理智与消沉。它的变调较为广泛，纯净的碧蓝色朴素大方，富有青春气息；高明度的浅蓝色轻快而透明，有着深远的空间感；深蓝色具有稳重、柔和的魅力。

蓝色的意象：沉静、天空、大海、深远、朴素。
蓝色的象征：永恒、稳重、冷静、理性、科技、博大。

6. 紫色

紫色在可见光谱中波长最短，波长再短就是看不见的紫外线了。由于它明度低，眼睛对它的分辨力弱，容易引起视觉疲劳。紫色是大自然中较为稀少的颜色，据说紫色只有在一些少数的动植物或矿物中才能提取出来，因此显得珍稀和宝贵。瑞士色彩学家约翰斯·伊顿描述："紫色是非知觉的色，神秘，给人印象深刻，有时给人以压迫感，并且因对比不同，时而富有威胁性，时而又富有鼓舞性，当紫色以色域出现时，便可能明显产生恐怖感，在倾向于紫红色时更是如此。"康定斯基认为："紫色就是一种冷红，无论从它的物理性，还是从它造成的精神状态上看，紫色都包含着虚弱和消极因素。"

紫色的变调会产生不同的效果。蓝紫色孤独、寂寞；红紫色复杂、矛盾；深紫色又是愚昧、迷信的象征；淡紫色好像天上的霞光，动人心神。不同倾向的紫色都能容纳白色，不同层次、不同倾向的淡紫色都显得柔美动人，使人觉得紫色具有强烈的女性化性格，淡紫色的组合能体现女性温柔、优雅、浪漫的情调。

紫色的意象：忧郁、柔弱、后退、幽婉、神秘。

紫色的象征：优雅、高贵、华丽、哀愁、梦幻。

7. 黑色

黑色是完全不反射光，它吸收所有的色光，是最深暗的色，使人联想到万籁俱寂的黑夜，生命的终极，给人以一种神秘、黑暗、死亡、恐怖、庄严的感觉。黑色属消极色，自古以来就让人联想到死亡和不吉祥，有着悲伤的感觉。康定斯基说："黑色感味着空无，像太阳的毁灭，像永恒的沉默，没有未来，失去希望。"而事实上，黑色也能表现出一种刚毅、力量和勇敢的精神，具有男性的坚实、刚强、威力的性格意象，体现男性的庄重、沉稳、渊博、肃穆的仪表和气质。它能把其他色彩衬托得鲜艳、热情、奔放，自己也不显单调。若是大面积使用黑色，会显得阴沉、恐怖、不安，所谓黑名单、黑手党、黑社会、黑帮等都是邪恶的象征。有些国家则用黑色为丧色，表示对死者的哀悼。西方国家称礼拜五为黑色礼拜五，是处刑的日子，所以不吉利。

黑色的意象：肃穆、沉默、阴森、黑暗、稳重。

黑色的象征：死亡、永久、庄重、坚实、刚强。

8. 白色

白色是所有色光混合而成，称为全色光。它是阳光之色，是与黑夜相反的白天，有着明亮、纯洁的意象。由于白色反射所有的色光，也反射热能，因此使人感到凉爽、轻盈、舒适，在夏天用白色、浅色居多。同是白色，中西方的习俗不同。中国把

白色当作哀悼的颜色，白色的孝服、白花、白挽联，以白色表示对死者的缅怀、哀悼和敬重。由于白色与丧事联系在一起，所以也成了一般人所忌讳的色彩。而在西方，白色是婚礼中新娘子的服装色彩，象征洁白无瑕、纯洁、神圣，随着中西方文化的交融，中国的年轻人也正在接受这一观念。在日本，白色是天子的服装色。

白色几乎适合与各种色相配合，它高雅、明快，沉闷的颜色加上白色立刻就会变得明亮。若大面积用白，又会使人过于眩目，给人以寒冷和不亲切感。

白色的意象：明亮、无邪、单纯。

白色的象征：纯洁、神圣、清洁、高尚、光明。

9.灰色

灰色是居于黑、白之间的中性色，缺乏明显的个性，适合与任何色相配合。它给人的感觉是朴素、沉稳、寂寞、平和、中庸。灰色是设计和绘画中重要的配色元素。浅灰色高雅、精致、明快；深灰色沉稳、内敛、厚重；纯净的中灰色朴素、稳定、雅致。各种明度不同的灰色适合作背景色，与任何色相配都能显出它的魅力。当灰色与鲜艳的暖色相配时，立刻显示出它冷静的性格；当灰色与较纯的冷色相配时，则会显示出温和的暖灰色。总之，灰色是色彩和谐的最佳配色，它不会影响相邻的任何色，在色彩运用中占有重要的一席之地，永远不会被流行所淘汰。

灰色的意象：明快、精致、内涵、沉默。

灰色的象征：朴素、稳重、谦逊、平和。

10.金属色

金属色主要指金色和银色。由于金银本身的价值昂贵和特有的光泽，加上封建社会统治阶级的专用，形成了富贵、光彩、豪华的象征。在一些佛教国家，金色又象征佛法的光辉和超凡脱俗的境界。在现代设计中，高档的商品适当加上金、银色，更能体现它的档次和豪华感。金、银色是色彩中最高贵华丽的色，金色偏暖，银色偏冷，适合与所有色相配，并增加色彩的辉煌感。当画面中的色彩配置过于刺激或暧昧时，用金、银色隔离和点缀能起到很好的调和作用和画龙点睛的作用。

金属色的意象：光彩、华丽、辉煌。

金属色的象征：富贵、权力、威严、豪华。

3.6.3 色彩的联想

当我们看到色彩时，往往会回忆起我们生活中的各种事物。这种由颜色刺激而使人联想到与某个色彩有关的某些具体事物或抽象概念叫做色彩的联想。

色彩的联想是一种创造性的思维能力，即受到看见颜色的人的经验、记忆、知识等的影响。所谓"因花想美人，因雪想高山，因酒想侠客，因月想友人"，这些都是因为人对过去的印象和经验的感知所引起的联想。所以当我们看到某个色时，自然会立刻想到生活中的某种景物，而且伴随着联想还会出现一些新的观念。联想越丰富，对于色彩的表现也越丰实。因此，了解色彩的联想对了解联想者的注意力、想象力、个性发展等心理发展方面的情况很有好处，并有助于色彩艺术创作设计（图3.54，图3.55）。

图3.54 色彩情感——清晨、正午、黄昏、夜晚 佚名学生作品

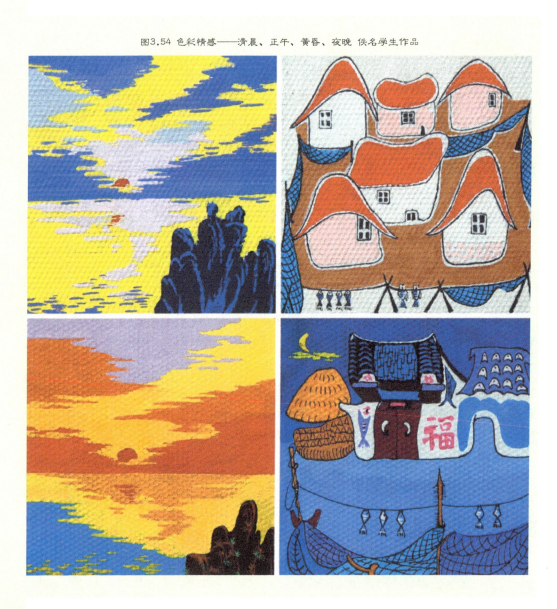

图3.55 色彩情感——春、夏、秋、冬 佚名学生作品

当然，对色彩的联想不能一概而论，这与人们的生活阅历、职业、性别、兴趣、知识、修养直接有关。同一种色可能使人联想到好的或不好的。如红色，可以因为太阳或火焰使人感到热烈，也可以因为与生命有关的鲜血使人感到惊恐，也可以因红旗、鲜花使我们想到革命、掌声等。另外，不同年龄段的人对色彩的联想也存在着差异。一般来说，少儿对色彩的联想大多数是具像联想，如周围的植物、动物、玩具、食品、服装等具体的东西；而成年人则不同，由于生活的经历，他们更多的是用心去感受色彩，通过移情作用去欣赏色彩，当某种色调出现时，他们会联想到社会生活实践中的某些抽象概念，并引起情感上的共鸣。

思考与练习

1．参考附图3.32作色彩的共性调和构成练习一幅，图幅：20 cm×20 cm。

2．参考图3.39作色彩的面积调和构成练习一幅，图幅：20 cm×20 cm。

3．参考图3.16作明度对比练习：以九宫格的方式完成明度对比九调的练习。图幅：15 cm×15 cm；数量：9幅。

4．参考图3.50作色彩的采集与重构练习。图幅：20 cm×20 cm；数量：1幅。

5．参考图3.28作色调练习：分别以冷暖对比、兴奋与沉静对比、轻重对比、华丽与朴素对比、软硬对比为核心进行构成练习。图幅：15 cm×15 cm。

6．参考附图3.24作色彩联想：以"春夏秋冬"、"东南西北"等题进行色彩联想练习。图幅：15 cm×15 cm；数量：共4幅。

作品欣赏与参考

　　本章附图中的图例主要来自编者多年来所指导的学生优秀作业,具有很强的代表性和可实践性,旨在为读者指明一个方向:色彩构成的学习重点在于对色彩本身属性、色彩对人的心理影响和色彩的传播规律的研究,掌握了这几个要点,在以后的设计活动过程中也就得心应手了。

附3.1 | 附3.2

图附3.1 色相分割 佚名学生作品
图附3.2 渐变 佚名学生作品

附3.3 | 附3.4

图附3.3 渐变 佚名学生作品
图附3.4 渐变 佚名学生作品

附3.5 | 附3.6

图附3.5 渐变 佚名学生作品
图附3.6 渐变 佚名学生作品

	附3.8
附3.7	附3.9
	附3.10

图附3.7 渐变 佚名学生作品
图附3.8 渐变 佚名学生作品
图附3.9 渐变 佚名学生作品
图附3.10 渐变 佚名学生作品

附3.11	
附3.12	附3.14
附3.13	

图附3.11 渐变 佚名学生作品
图附3.12 渐变 佚名学生作品
图附3.13 渐变 佚名学生作品
图附3.14 渐变 佚名学生作品

图附3.15 渐变 佚名学生作品

图附3.16 渐变 佚名学生作品

图附3.17 渐变 佚名学生作品

图附3.18 渐变 佚名学生作品

图附3.19 色彩心理——春夏秋冬 佚名学生作品

图附3.20 色彩冷暖 佚名学生作品

图附3.21 色彩调和 佚名学生作品

图附3.22 色彩调和 佚名学生作品

图附3.23 色彩调和 佚名学生作品　　图附3.24 春夏秋冬 佚名学生作品

图附3.25 色彩调和 佚名学生作品

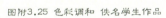

图附3.26 色彩调和 佚名学生作品

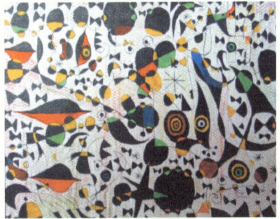

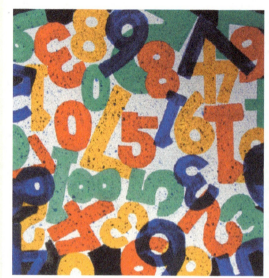

图附3.28 味觉 佚名学生作品

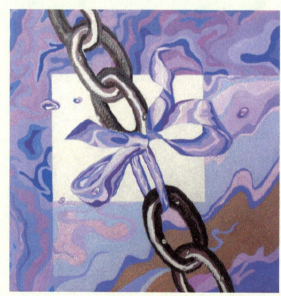

图附3.27 色调 佚名学生作品

图附3.29 色彩空间 佚名学生作品

图附3.30 空间 佚名学生作品

图附3.32 色彩类比调和 高伟作品

图附3.31 色彩对比调和 佚名学生作品

附3.33	
附3.34	附3.35

图附3.33 节奏 佚名学生作品
图附3.34 梦幻 佚名学生作品
图附3.35 心理 佚名学生作品

第四章 立体构成

教学目标

通过本章的学习，了解立体构成的基本要素、造型语意与材料、三维空间的视觉传达、非物质空间、量与势、立体构成中的形式法则等；并使学生能够结合实际，在具体的设计创作中灵活应用。

教学要求

知识要点	能力要求	相关知识
立体构成的基本要素	◆ 立体构成的形态要素 ◆ 立体构成的色彩要素 ◆ 立体构成的结构要素 ◆ 立体构成的空间要素	◆ 点、线、面、体 ◆ 物体本色与人为色彩利用 ◆ 结构设计 ◆ 材料载体 ◆ 形体空间限定
造型语意与材料	◆ 造型语意的表达 ◆ 材料应用	◆ 自然形态的造型语意 ◆ 自然形态概括变形后的造型语意 ◆ 抽象形态的造型语意 ◆ 材料的特性、选用、加工
量与势	◆ 量感的表现	◆ 量 ◆ 势
立体构成中的形式法则	◆ 不同形式创造不同的空间与美感	◆ 形式法则

4.1 立体构成的基本要素

立体构成是以一定的材料，以视觉为基础，以力学为依据，将造型要素按一定的构成原则，进行三维度的立体空间构成，是由二维平面形态进入三维立体空间的构成表现。两者既有联系又有区别，联系在于都是对形态构成语言、表现规律等方面的探索；区别在于立体构成是三维度的实体形态与空虚形态的构成，在结构上要符合力学要求，材料也影响和丰富形式语言的表述，在应用上立体构成又和目的语言结合在一起，如建筑设计、工业设计、展示设计、环艺设计、包装设计、POP广告设计、服装设计等。

4.1.1 立体构成的形态要素

自然界中的万物形态的都可以归纳为单纯的点、线、面、体四个形态概念。在形与形的构成中，可以将点、线、面、体赋予不同的尺度和形态，不同的形态代表着不同的性格和寓意。立体构成的点、线、面、体又是处于相对连续的、循环的关系，绝不能进行严格的区分。例如，把点材沿一定的方向连续下去，就会变成线；而把线材横向排列连续下去，就会形成面；把面材堆积起来就变成了体。体也是相对而言的，例如乒乓球，把它与大米粒放在一起时，乒乓球可以说是体，而把乒乓球放在书桌上，乒乓球就又只能算是点了。所以，点、线、面、体的区别都是相对的。

1. 点

几何学上的点被定义为：无形态的，只具有其位置，而无其面积大小，是属于零次元无实质的单位。但是在二维空间和三维空间造型表现中，点是具有空间位置并且需要按照一定的尺度来界定的，与其所处的环境空间、面积、形状和其他造型要素比较时产生对比，具有视觉立场和触觉力场作用的都称之为点（图4.1）。

点的存在形式多种多样，因此它呈现为明确表现和隐蔽表现。点的凝聚会产生视觉引力，而点的量变会产生不同的视觉引力。例如，只有一个点时，人们的视觉中心就会集中到这个点上；当有两个相同的点时，人们的视线会在两点之间产生线的感觉（图4.2）；当有两个大小不同的点时，人们的视线会先集中到大的点上，继而转移到小的点上；当有三个相同的点时，人们会产生三角形的视觉感受。这是由于人们的视觉习惯常常有秩序性，即由大到小、由左到右、由上到下、由近到远的顺序。同时，点的凹凸变化在人们的心理上能产生不同的感觉，例如，凸点能产生扩张感和力量感，凹点能产生收缩感和压迫感。此外，点的排列和距离也能使点在视觉上产生线面形态的变化，点的面化如果运用得巧妙，可以在平面上产生三次元的视觉效果（图4.3）。

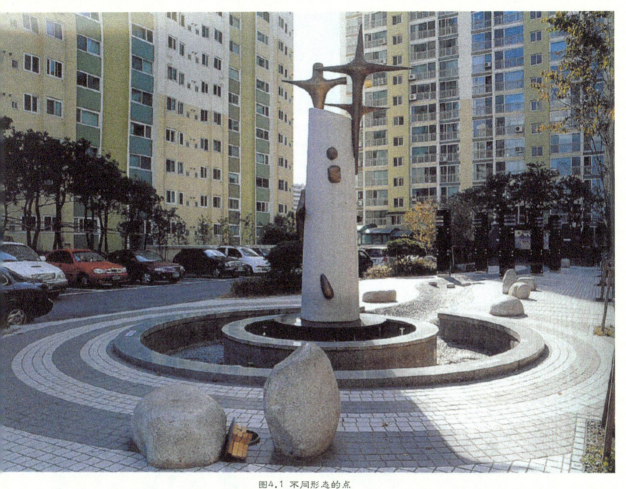

图4.1 不同形态的点

图4.2 两点之间产生线的感觉

图4.3 点的面化 王贺谦作品

第四章 立体构成

在二维空间和三维空间中，点是作为最小的视觉元素存在的，它的地位也是其他要素不能取代的，其在造型设计中有特殊的、积极的意义，并与形的表现有着实质的关联作用。

特别提示

点在构成设计中的有着特殊的作用，运用得当、巧妙，能产生强烈的视觉冲击和感染力；相反，运用不当，则会对整个设计产生破坏和负面效果。

2.线

几何学上的线被定义为：点移动的轨迹，具有位置和长度，而没有宽度和厚度。从造型要素来讲，其特征是以长度来表现的，具有连续的性质，可以分为直观线和非直观线，按照形态可以把线分为以下三种。

1）直线

直线是线最基本的形态之一，包括斜线、水平线和垂直线等形式。斜线有动势感和速度感，使人产生不安定的心理感受；水平线有平衡感、安定感和开阔的感觉，使人联想到海面、大地，并产生安静、抑制等心理感受；垂直线有稳定、向上和坚实的感觉，使人产生崇敬和希望的心理感受。尽管直线能让人产生视觉上的疲劳，但是从视觉效果上看，其构建的形态感知力很强（图4.4）。

图4.4 直线具有很强的形态感知力 刘茂作品

2）折线

折线是按照几何角度转折的线，每一段都是直线，每两条直线间都有折点，折点不仅有点的性质特征，并且起到联系两条直线的作用。折线能带给人刚劲和跳跃的心理感受，一般在构成设计中常被用来增强视觉引力（图4.5）。

3）曲线

曲线是柔韧且具有转折的线，但不同于折线是，其转折是平滑的，可以分为规则曲线和自由曲线两种形态。曲线具有女性的柔美，其线性优美、流动感强、充满运动感，在构成设计中如运用得好，可以产生鲜明的节奏感和韵律感（图4.6）。

除此之外，在线的表现中，还要注重消极的线。线在造型设计中具有独特的魅力，它的活力和动感使它存在于任何形态中，我们可以在许多优秀的艺术作品中看到线的艺术魅力。

3. 面

几何学上的面被定义为：线移动的轨迹。几何学上的面具有位置、长度、宽度，但是没有厚度。面可以分为几何形和非几何形两大类，几何形是规则的，如正方形、三角形、圆形等，一般是由直线和几何形曲线构成；非几何形是不规则的，由自由曲线和直线构成的自由形。几何形的面给人以理性、明确的心理感受，带给人秩序的美感；非几何形带给人活

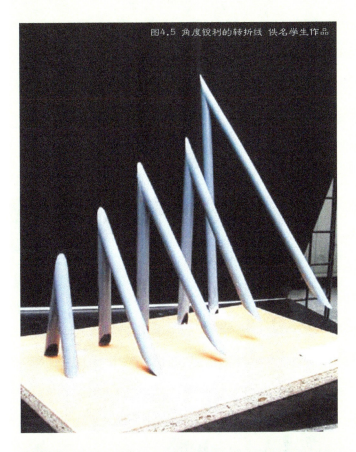

图4.5 角度锐利的转折线 佚名学生作品

图4.6 线性的优美

泼、生动、感性的心理感受，但是易产生杂乱的感觉（图4.7，图4.8）。

4.体

几何学上的体被定义为：面移动的轨迹。几何学上的体具有长度、宽度、位置、厚度，但无重量。立体构成中的体具有体积、容量、重量等特征，正量感表现实体，负量感表现虚体。体的形式多种多样，如立方体、柱体、椎体、球体等。在立体构成中可将其分为点立体、线立体、面立体、块立体以及半立体等类型。此外，还有自然形体，也是形体中最具有魅力的形体（图4.9，图4.10）。

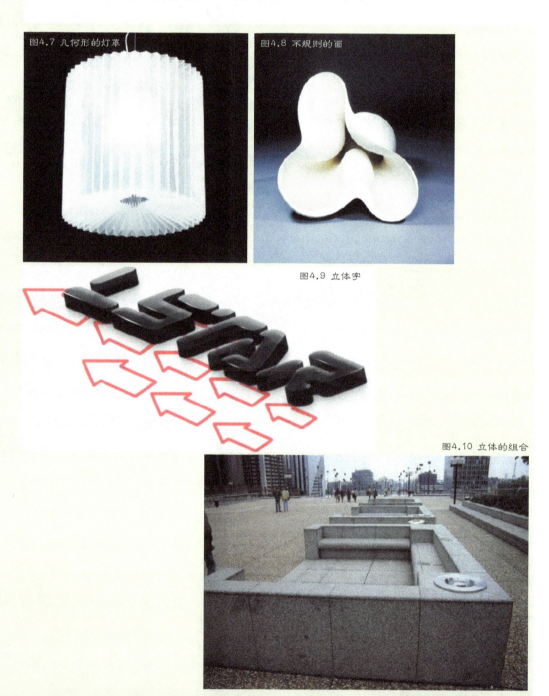

图4.7 几何形的灯罩　　图4.8 不规则的面

图4.9 立体字

图4.10 立体的组合

4.1.2 立体构成的色彩要素

在立体构成中色彩是非常重要的要素，是不容忽视的，这是因为每种材料本身都具有色彩，并且和其相邻的材料有着内在的联系。因此，立体构成的效果与材料色彩的选择有着重要的关系。在形态的表现上，色与形是不可分割的，色彩决定形态的总体效果，同时也要依附形体而存在。一件平淡的设计作品，可以利用色彩加以改进；一件造型生动的作品加以适宜表现它的色彩，可以获得锦上添花的视觉效果（图4.11）。

图4.11 色彩使同一件设计作品变得生动

在立体构成中色彩主要包括形体的本色和经人为处理过的色彩两个部分。

1. 物体本色的利用

直接利用材料本色制作的形态，不仅较为自然，也更能体现材料本身的质地美，因此尽可能不人为地进行破坏。例如，竹藤构成的形态，再人为地在这些材料上面涂上色彩，就会破坏材料本身的自然美，影响原来的创作意境。

2. 经人为处理过的色彩的利用

相同的形态配以不同的色彩，会给人以不同的感情效果。这种感情效果，不仅要处理好色彩与色彩的搭配关系，还要考虑色彩的面积大小、位置关系、光源、材料性质等关系。作为人为处理过的色彩的利用，要从色彩的物理学、生理学、心理学等方面考虑用于形态的心理效能。

色彩不仅作用于形体的表现，还与形体表面的肌理变化有着密切的关系。不同的肌理对色光的吸收、反射和透射是不同的，即使是同一形体、同一材料用同一种色彩表现，如果材质表面的肌理差异大，也会产生不同的色彩效果。

4.1.3 立体构成的结构要素

立体构成中的结构要素是将基本形以及由此分解而来的形的基本要素组织起来的造型方法，也是立体构成中的重点，"不构如何能成"，因此，在立体构成设计中要把握好结构的设计。

4.1.4 立体构成的材料要素

任何立体构成活动都必须通过一定的材料作为载体来创造内容。例如，竹、木、金属、塑料等其本身都具有复杂的属性，也表现出不同的视觉和触觉感受。所以，进行立体构成设计活动时，要考虑材料质感的因素。

4.1.5 立体构成的空间要素

立体构成中的空间是由一个形体同感觉它的人之间产生的相互关系所形成的，这种相互关系主要是根据人的触觉和视觉经验所确定的。空间不能脱离形体，它与形体是互补的，形体依存于空间之中，空间也要借形体作限定。

4.2 造型语意与材料

在立体构成设计的具体表现形式中造型语意与材料是非常关键的要素。

4.2.1 造型语意

立体构成能够通过人们的联想产生某种意境，即使在立体构成的某个部位，形态的色彩、肌理、材质等也都可以通过联想产生一定的意境。联想与人们的知识修养、生活阅历等都有关系，例如，绿色的立体构成能给人以平静感、春天感、生命感等；织物的立体构成能给人以温暖感。具体的造型语意可分为以下几个方面。

1. 自然形态的造型语意

在自然环境中，我们可以直接发现美的事物。一件优秀的构成设计作品，关键在于给它以美好的造型语意，例如自然界中卵形的物体，可以暗示生命的张力，也可以象征生命的最原始状态（图4.12）。

图4.12 自然生长的草坪

2. 自然形态概括变形后的造型语意

自然界中，有许多形态可以归纳成为某些基本形式，显现出美的特征，给人以耐人寻味的语意（图4.13）。

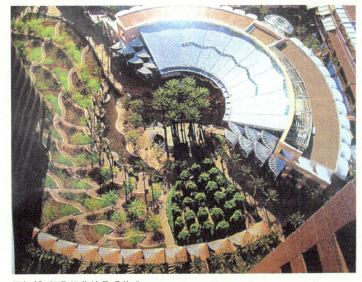

图4.13 轻盈优美的景观构成

3. 抽象形态的造型语意

以线材、面材、块材构成抽象的几何形态，这些抽象的几何形态虽然无法直接引起某些联想，但是由于立体构成的基本要素具有一定的性格特征和感情色彩，因而也能联想产生一定的语意。如灵巧、运动、纤细、冷静、热烈、愉快、哀伤等。

4.2.2 立体构成中的材料

材料是立体构成中的物质基础，同时也是形态、色彩和肌理的载体。材料对形态的力学强度、加工性能等理化性能表现也起着决定性作用和不同的材料带给人们的造型语意和心理感受也不同，选择适当的材料和加工方法，赋予材质和作品生命力，才能获得最佳的艺术效果。

1. 材料的分类

1）按照材料质地分类

按照质地可将材料分为木材、石材、玻璃、金属、塑料、陶瓷等。

2）按照材料属性分类

按照材料属性可将材料分为自然材料和人工材料。自然材料包括泥、木、石块等；人工材料包括水泥、面粉、塑料、化纤、陶瓷、玻璃、纸张等。

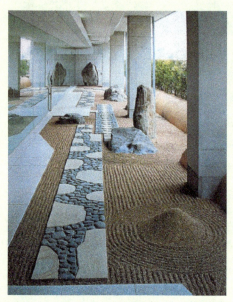

图4.14 砂石造型质朴

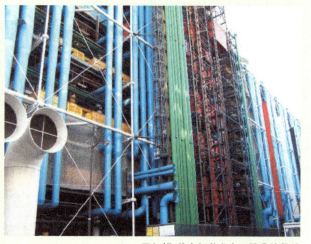

图4.15 蓬皮杜艺术中心裸露的管线

3）按照材料的视觉形态分类

按照材料的视觉形态可将材料分为有形材料和无形材料。有形材料包括石、金属、木、布匹等，无形材料包括砂、水泥、石膏粉等（图4.14）。

4）按照材料的物理性能分类

按照材料的物理性能可将材料分为弹性材料和黏性材料。实际上，根据艺术的特征，可按照材料的形态分为点状材料、线状材料、片状材料、块状材料和连接材料。

点状材料：能在视觉上产生感觉的小形体。如小玻璃球、小石头、小钢珠、瓶盖、纽扣等。

线状材料：由各种天然纤维和化学纤维制成的线性材料。如丝线、纸带、细木条、细铁丝、牙签等（图4.15）。

片状材料：以金属和其他材料制成的呈片状的材料。如纸片、木片、金属片、玻璃片、石膏片等。

块状材料：天然存在或通过化学方法合成的呈块状的材料。如纸浆、黏土、塑料块、泡沫块等。

连接材料：用于连接构成要素的材料。如糨糊、白胶、502胶、万能胶水、订书钉、铁钉、夹子等。

2. 材料的特性

材料本身被艺术家赋予了生命，有着其自身的语意，材料的特性将直接影响作品的视觉、触觉感受，在设计构成该物品的表现材料时，首先要考虑材料本身的表面肌理、内在特性以及其象征意义。

各种材料的特性归纳如下。

木材：温和、亲近、自然、舒适、轻便。

金属：理性、冷静、现代、重量、锋利。
塑料：轻巧、随意、细腻、透明、方便。
石材：坚硬、牢固、永恒、浑厚、彰显。
玻璃：透明、清澈、脆弱、开放（图4.16）。
织物：亲切、柔软、下垂、温暖。
纸张：古朴、柔弱、加工方便。

图4.16 玻璃容器造型通透、干净

3.材料的选用和加工

立体构成体现设计者的设计意识和观念，但是只有在合理选用材料和加工技术的支持下，才能实现设计意图，获得理想中的设计形态。因此，材料的加工方法必须科学合理。

1）材料的选用

选择材料时，要充分考虑材料的肌理效果、价格、加工的难易程度以及材料的充分利用，特别要注意材料的质感与艺术风格的结合。如木材要考虑其内部的组织结构，塑料要考虑其性能和质量，金属则要考虑其表面的光滑程度。

2）木材的加工方法

木材材质轻、强度高、有较好的弹性和韧性，易于加工和表面涂饰，特别是木材美丽的自然纹理和柔和温暖的视觉和触觉是其他材料无法代替的（图4.17），木材常用的加工方法有锯割、雕刻、刨削、弯曲、组合等。

图4.17 室内装修中常用木材造型 刘茂作品

3）石材的加工方法

石材质地坚硬、组织密实、坚实、耐磨、有天然的美丽色泽和花纹。石材常用的加工方法有锯切、烧毛、研磨、抛光等（图4.18）。

4）金属的加工方法

金属材料坚固耐久、种类繁多、质感丰富，有较好的表现力。在立体构成中常用的金属材料有钢、铁、铝、铜等。金属材料常用的加工方法有铸造、锻造、拉丝、切削、滚压、塑性加工等（图4.19）。

5）塑料的加工方法

塑料是人造高分子有机化合物，质轻、绝缘、加工方便，可分为塑料类、纤维类、橡胶类等。常用的加工方法为高温高压模压成型（图4.20）。

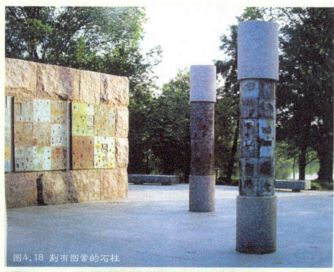

图4.18 刻有图案的石柱

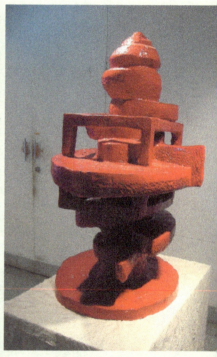

图4.20 高温高压模压成型的景观造型

图4.19 金属花架易于造型

6）纸材的加工方法

纸材是立体构成中最常用、最经济的材质，在造型联系中被广泛应用。它有着表面光滑、韧性好、加工方便的特性。常用的加工方法有刻、剪、刮、折、压、撕、磨、搓、烧、腐蚀、粘接等加工方法。

4.3 三维空间的视觉传达

构成作为一门传统学科在艺术设计基础教学当中起着非常重要的作用，它是对学生在进入专业学习前的思维启发与观念传导。1919年的包豪斯设计学院在格罗皮乌斯提出的"艺术与技术的统一"口号下，努力寻求和探索新的造型方法和理念，对点、线、面、体等抽象艺术元素进行大量的研究，在抽象的形、色、质的造型方法上花了很大的力气，这种研究与创新为现代构成铺下了坚实的基础。

立体构成作为传统基础课程，基本上是遵循创始人阿尔伯斯的教学理论，即不考虑任何其他材料，通过纸来研究立体的造型和空间关系。但随着时代的发展，观念在不断地更新，对立体构成的教学要求也发生了深刻的变化，这就需要教学中不断地创新与发展，使学生在学习这门课程后能对设计的观念有所扩展和深入，提高对美的认识，用一种空间的、视觉的综合思想去看待设计，创造更美的视觉环境。

在构成的学习中，立体构成可以说是对平面、色彩与空间的综合理解。研究的方向是追求有关形态的所有可能性，这就要求学生从理论上加强造型观念培养，从诸多方面进行形态要素的分解、组合等视觉综合训练，从而加强对形态的全面理解和意识升华。作为形态这个研究的主体，我们除了对造型结构的把握外，还应重点在构成造型的材质和空间环境的互动上加强训练（图4.21，图4.22）。

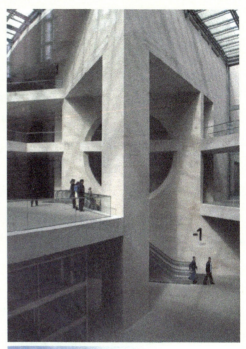

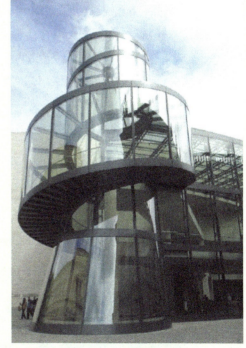

图4.21 空间中的形态——德国历史博物馆贝聿铭[美]作品

图4.22 形态塑造的空间——德国历史博物馆贝聿铭[美]作品

4.3.1 形态存在于空间中

现代的立体构成不单纯局限在一个物体本身，而是在描述一个环境与物体的关系，所谓的环境就是一个空间概念，即包括物理空间和心理空间。每一件作品都应在造型存在与环境对话中给人视觉、听觉、嗅觉等全方位感受。就像一件雕塑作品或建筑一样，它们的存在都应考虑到与周围环境的呼应，它的美也因空间的自然状态或人为的雕琢而变得更加灿烂。现今，人类加强了对环境的保护，在设计方面向往一种人与自然协调发展的空间环境，这种形式在设计中被广泛推崇，例如美国著名建筑设计师赖特设计的流水别墅，充分利用地形、水体等自然环境，依山傍水，造型独特，做到了建筑主体与自然环境的完美结合。建筑形态不是刻意强加于环境，而是自然成长于环境，是形态与空间环境相互依存的一个典范。在中国，"天人合一"是传统哲学和审美思想的基本精神，这正是体现了一种与自然和谐、亲密的关系，即"意"和"境"的高度统一，这样的"统一"也是立体构成中强调的完整性之一。在设计过程中，构思方案的时候就必须考虑它的环境因素，它应该放在一个什么样的环境中，通过什么方式来使主体形态更加完整和耐人寻味。可能是通过灯光明度和色彩的变化来加强它的空间感，或许环境与主题形态的反差形成对比加强了它的独特性，或许是投影和形态主体的大小、方向变化加强了它的表达等，这一切都会发生相应的视觉反应，这样一种感受是空间的、全面的。

从专业角度来讲，空间并不被认为是设计的元素，但它对于理解设计的概念非常重要，所以应该把它作为整体设计的一部分来考虑。在平面设计、环境艺术设计等专业中，空间被认为是设计成败的关键因素之一。没有空间的设计就如同聚会上的饶舌者一样令人厌烦。因此，在立体构成中的空间体验就显得尤为重要，为日后的专业训练打下了很好的基础（图4.23，图4.24）。

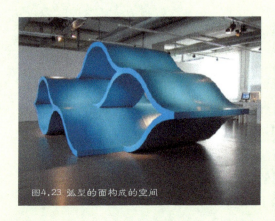

图4.23 弧型的面构成的空间

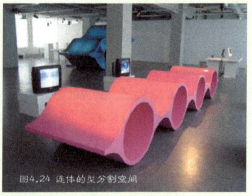

图4.24 连体的型分割空间

4.3.2 非物质空间

在现代,人们对空间的概念不仅仅是局限在三维空间当中,把人的意识形态也作为空间的延续。一件好的作品能让人产生无限的遐想和精神的满足,这种联想是不受空间和时间限制的。

在东方,中国人以一种感性的意识形态,更早地意识到,要认识完整复杂的世界,必须要有一种精神的超越。在培养一个设计师的初级阶段,重要的是加强创意思维的训练和潜力的挖掘。我们可以把这种意识形态的观念分为客观的空间意识和主观的空间意识。客观空间是指我们的作品本身和限定空间环境,这样的一种形态是作者创造的和客观存在的。主观空间则是起到一个互动的作用即作品对观者的影响,例如,一个人在四周涂满红色涂料的屋子里面,会有一种很压抑、急躁的心理感受,这种感受便是主观意识形态的反应。它们的相互延伸便构成了"空间综合形态"概念,这种非物质空间的感受是对物质世界的延伸(图4.25)。

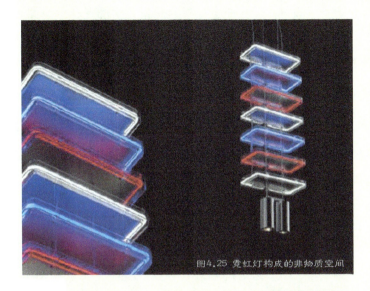

图4.25 霓虹灯构成的非物质空间

空间与时间是相对应的,在同一空间中,时间发生变化时,空间就会出现叠加、多镜像的错综复杂的表达方式。在绘画作品《下楼梯的裸女》(图4.26)中能清楚地看到杜尚对于纯粹绘画语言的逐渐脱离,在这幅作品中,从用色到形体,到笔触的运用都充满强烈的绘画性和立体主义

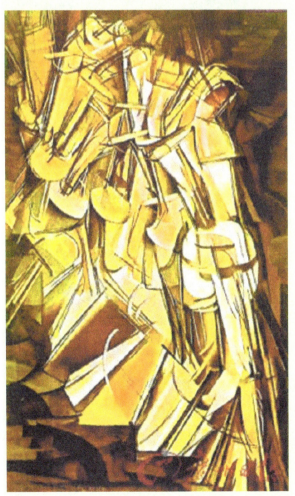

图4.26 下楼梯的裸女 杜尚[法]

倾向，让人产生无限的想象，仿佛置身于空间中去感受。他寻找有关速度的连续信息，把它归纳成整体来表现，造成了空间的"颤动"，这就使作品的产生了主观能动性，并给予了观者接受和体会作品的无限空间。这种思维让我们在已经赋予的空间中更加强了一种意识延伸的空间，对立体构成的认识更加宽泛。

当我们处在同一空间和时间状态下，去看一件作品，我们可能会专注于它的某一部位，这时，这个物体、景象就会从它周围的环境中突出、显现出来，变得渐渐扩张起来，而周围的物体、部位会退后、缩小。客观与主观是交替作用的，当主观要强调、要专注时，视觉就会作出相应的放大的调整。这就是艺术中的夸张，它构成了一种非物质空间的引导，也是我们在作品构成当中的主体元素。所以，我们在立体构成中，始终强调构成的物质主体，它是一种视觉语言，是展开我们无限想象的一条思路。

想象对于形态而言，是对那些作品的感知和再现，是物质视觉到非物质感受的移动和延续，这也是在立体构成中能够体会的。

物质空间和非物质空间都是我们表达的内容，因为它是一个整体，是通过视觉、触觉、感觉来面对的完整形态。在立体构成中，我们更多强调的是一种感性、一种思维方式，立体构成的空间概念给了我们足够的范围去想象和创造，空间就像我们生活的环境一样重要，没有了空间和空间的想象，设计将会变得无意义。

当代设计的观念就是创造价值，注重提出新的观念，发现新的开始，设计中更应具有一种前瞻性。立体构成的学习中，空间会给我们带来更多的启发和思考。

4.4 量与势

量与势是立体构成中非常重要的造型要素，它可以给人强烈的物理和心理感受。

4.4.1 量感的表现

任何事物都具有表现性，其表现性是通过事物的内在结构和所具有的"倾向性的张力"所传达的，而人对立体事物表现性的感知，就是立体感觉。在立体构成中，立体感觉的产生是创作者的情感、个性、思想通过构成来表达的。立体感知和平面感觉不同，平面图形是由它的外围轮廓所决定的，有什么样的轮廓，就有什么样的平面图形；而立体则不同，一个平面轮廓是决定不了一个立体形的，要确定一个立体形得需要三个或三个以上的视图方能确立，所以在认识立体形时，必须通过三维来理解。

三维就是在平面的基础上多了厚度这一维，有了厚度，立体形与平面形相比，就有了量感。所谓的量，有物理量和心理量两种。物理量是可以通过测量的手段得到的，如长、宽、高、厚、重等；而心理量是无法用物理手段测量的，是物理量导致的心理的不同感受，如面对一个巨大的物体，我们可以感受到它的崇高或伟大。心理量是心理判断的结果，它包括对物理量的判断、对色彩的判断、对肌理的判断和对空间的判断等。

立体的形态及其形态带来的心理体验，构成了立体感觉的量感。量感使形体产生内在的张力，赋予形体生命力和弹性。我们在观看一个立体构成作品时，虽然看不到由物理力驱动的动作，也看不见这些物理动作造成的幻觉，但我们通过视觉形状向某些方向上的集聚或倾斜，仍能感受到作品具有的强烈的动感。

倾斜是使某种形态包含倾向性张力的最有效和最基本的手段，倾斜会被眼睛自觉地知觉为从垂直和水平等基本空间定向上的偏离，这种偏离会在一种正常位置和一种偏离了基本空间定向的位置之间造成一种张力，那偏离了正常位置的物体，看上去似乎要努力回复到正常位置上的禁止状态，它或是被符合基本空间定向的构架所吸引，或是被排斥，抑或是干脆脱离了它。由倾斜手法所产生的是具有倾向性的张力，因为倾斜总是被知觉为偏离了正常的位置，但偏离除了位置上的偏离外，实际上也包含着形状的变形，比如菱形可以看做是球形的偏离等。因此，物体的变形也是产生动感的因素之一。除变形外，物体与物体之间的间隔也可产生动感，如那些具有特定形状的窗子之间的墙壁，建筑师既可以使它们的形状看上去太大或太具有排挤性，又可以使它们太小或太具有压缩性，还可以使它看上去恰如其分。而我们从间隔部分知觉到的运动倾向，不仅取决于这些间隔本身的形状、大小和比例，而且还要取决于同这些间隔相邻近的物体的形状、大小和比例。另外，某种形状的动感还可以通过该物体形状被知觉为另一种比它简单的形状变形获得。比如我们日常生活中接触的花瓶或陶罐，其设计往往得益于某些基本的几何形，如"圆球状的肚子"、"圆柱形的脖子"、"三角形的嘴巴"等，但在实际的样式中，这些分离的几何形全部融合到了一个整体中，原来球形的腹部向上向下伸展了，在融合过程中产生的推拉、扩张和收缩等都能产生极大的张力，从而增加了花瓶或陶器形状的运动感。

4.4.2 量感的创造

在立体构成中可通过下列方法创作出具有量感的作品。

1. 创造力动感

观察物象，视觉上会产生运动和方向，这构成了力感与动感。而不同物象在一个

空间中相互聚集，产生了相吸或相斥，这种力可以构成虚中心，有时也成为物像的新中心，形体的间距、疏密、不对称，通过合理的构成，可产生强烈的力动感。

2. 创造对外力的反抗感

形体对外力的反抗感，实质上是极强的内力所产生的，这种存在于作品中的潜在的能力得到强烈的反映和展示，形体也就有了更大的动感效应。

3. 创造生长感

生长，是最具生命的表现形式，而生长的形式非常复杂，从孕育到出生、成长……每个阶段都可以有不同的表现形式，我们可以在立体构成中借鉴其形式，在造型中创作出使人感到生机勃勃、欣欣向荣的作品（图4.27）。

4. 创造整体感

所有生物，都是一个整体，只要牵动一点，便会影响到整个形体，这说明生物具有整体的统一性。同时，生物体又是同外界环境相互制约、相互联系的，在新陈代谢的同时，还要同外界环境交换物质，若能在形体上表现出这种对立统一，则会使人产生对有机体的亲切感（图4.28）。

4.5 立体构成中的形式法则

形式法则是构成立体美的重要的、遵循的一般原则，大概可分为比例美、单纯美、平衡美、节奏美、韵律美、对比美、强调美和统一美等。

图4.27 自然中的点与线
图4.28 旋转的力量感

4.5.1 比例美

有关比例美的法则,经许多哲学家、美术家、数学家、心理学家的研究,在国际上一致公认古希腊时期所发明的黄金率1∶1.618长度比例关系,具有标准美的感觉,并还证明许多造型物体与空间,只要近似于这个数字,在视觉心理上就能产生部分与整体的比例美感(图4.29)。黄金分割率的实际应用为2∶3,3∶5,5∶8的近似值比例,即矩形中短边与长边的比例为短边(a)∶长边(b)=b∶($a+b$)。在整体与局部大面积比例上,也等于较大部分与较小部分之比,即a大面积,b小面积,c整体,公式是$c/a=a/b$。

4.5.2 单纯美

单纯的含义是指构造材料少,造型结构简洁明朗,并非是简单和单调的意思。因为简单和单调的形体缺乏造型语言和内涵,而单纯美的形态能创造出丰富的信息内容和变幻莫测的立体造型。这就是追求单纯美的价值。如包豪斯时期设计的几何型简洁化的产品,至今还受消费者的欢迎。"IKEA"(宜家家居)的产品造型,就是延续单纯美的意旨设计的。

单纯美的原理一是将复杂的结构简洁化、秩序化,这是因为人的视觉心理比较容易识读秩序化的形态,二是将主要的结构特征突出化、强调化,这样可以引人注目,增强视觉感,这也是立体构成的基本原则(图4.30)。

图4.29 人体的比例美

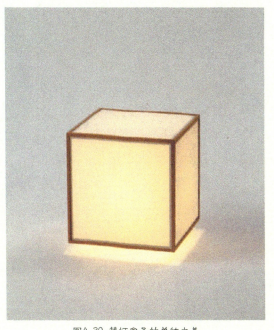

图4.30 藏灯盒子的单纯之美

4.5.3 平衡美

所谓平衡就是稳定的意思,在多种平面设计中都要求体现出这种美感。在立体造型中更是要强调这种法则,因为不单是在视觉上要有平衡感,在现实中还要有安全感和稳定感(图4.31),所以在立体造型中平衡美的意义是双重的,它的表现形式可以分为两种,即对称和均衡(稳定)。

4.5.4 节奏美

节奏在音乐中就是节拍,是一种律动的美,在立体造型中就是秩序,有规律性变化美。"节奏如筋骨,韵律似血肉"是指音乐中的强弱、快慢、长短、高低有序的曲调,在节奏的强化之下产生情调,唱之润之,朗朗上口,形成"韵律的美"(图4.32)。

4.5.5 韵律美

在造型视觉艺术中,线条的疏密、刚柔、曲直、粗细、长短和体块形状的方、圆、角、锥、柱的秩序变化、形式感和一致性则意味着"押韵"的概念,同样也产生"韵味"。音乐上有大调、小调之分。大调庄重、激昂,表现雄伟、壮丽的主题情

图4.31 艺术作品展出中的平衡之美 佚名学生作品

图4.32 节奏构筑强烈美感

调;小调轻快、欢悦,表现优雅、抒情的主题情调。由此看来,在造型视觉艺术中,大调稳定的符号在形体上表示为方形、柱形、正圆形,在线性上表现为直线与粗线的含义。小调不稳定、跳跃、变调的符号,在形体上则表示为锥体、多面体和有机体,而在线性上则表现为曲线、斜线。由这些点、线、面、体的符号形象,在节奏的约束之下,造型中表现出静态、动态的趋势,也就形成了"旋律"的美感(图4.33)。

4.5.6 对比美

对比美是通过两种不同事物的相对抗,在相对的矛盾中相互吸引,相互衬托而形成对立统一的现象,这种现象会在视觉心理中产生刺激的美感。

在立体造型中,为了使形态生动、活泼、个性鲜明,就可以运用对比的法则。对比的表现形式内容很多,有形体方面、空间方面、材质方面和色彩方面等。在各类设计方面运用对比法的就更多。然而,有时过于强调刺激,缺少调和,形体空间就会显得杂乱。对比与调和的关系是:对比产生调和,矛盾的双方越相近则越调和,越对比则越刺激。调和可使各要素之间相互产生联系,彼此呼应、过渡、中和。因此,我们在造型中,当突出对比时要注意调和的一面;当过于调和、形态呆滞、缺乏生气时,又要辅以少许对比,使之真正形成对立统一的关系(图4.34)。

图4.33 跌级水桶的韵律美

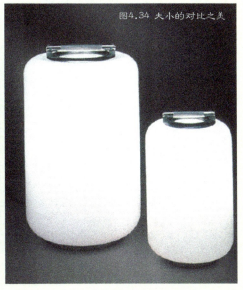

图4.34 大小的对比之美

4.5.7 强调美

强调含有夸张的意思，是为了更好地突出主题重点，让视觉一开始就注意到最主要的部分。运用强调手法要有节制，只能突出夸张一个重点，不能滥用，否则会喧宾夺主，以致失去审美价值。

4.5.8 统一美

统一与调和的法则相同之处是都将矛盾对立的双方有机地融合在一起产生和谐。然而，统一可以理解为更完整、更确切。它使各种多样复杂的因素统一在一个完整、明快、圆满的意境之中，是完成作品的动力。统一除了在视觉上对造型的结构大小、色彩强弱、材料组成的整体风格分辨之外，还要在复杂的"感觉效果"上形成统一。这种"感觉"是由各种要素的特殊个性形成的，把这些复杂的个性要素统一在一个格调之中，就是统一美的秩序原则（图4.35）。

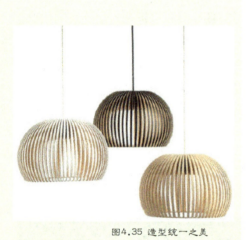

图4.35 造型统一之美

思考与练习

1．参考图附4.16，在10 cm×10 cm的白卡纸上，制作出9个系列折叠、切割图形，粘贴在36 cm×36 cm的硬纸托板上。

2．参考图4.21，设计一个单位立体的插接构成，规格不大于36 cm×36 cm×36 cm。

3．参考图4.22，选用1~3种玻璃材料做一件立体构成作品，规格不大于45 cm×45 cm×45 cm。

4．参考图4.23，选用1~3种木材料做一件立体构成作品，规格不大于45 cm×45 cm×45 cm。

5．参考图附4.7，选用5~9种综合材料做一件立体构成作品，规格不大于45 cm×45 cm×45 cm。

作品欣赏与参考

本附图中的图片均为成功或经典案例，从中我们可以体会到作品巧妙的构思创意，多元化的造型语言、丰富的材质、意境的诠释等，正是立体构成学习的意义所在。构成作为一门设计类的基础课，要为以后专业课的学习服务，才能表现为名副其实的专业基础课。

图附4.1 男卫生间设计

图附4.2 公共设施设计

图附4.3 挂件设计

图附4.4 工艺品设计

图附4.5 个性碗

图附4.6 表情集合

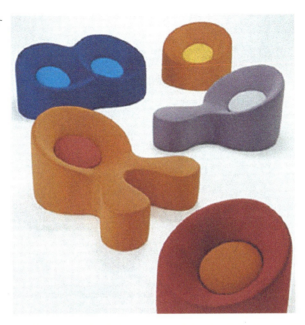

图附4.7 现代家具设计

图附4.8 景观设计中的点与面

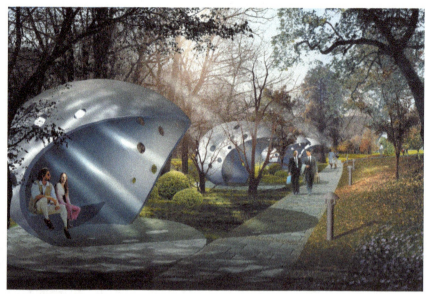

图附4.9 佛山文化广场

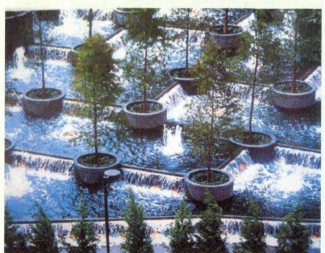

图附4.10 景观设计中的点与线

图附4.11 景观设计中的面与材质

图附4.12 美国旧金山公共图书馆 贝聿铭[美] 作品

图附4.14 美国旧金山公共图书馆 贝聿铭[美] 作品

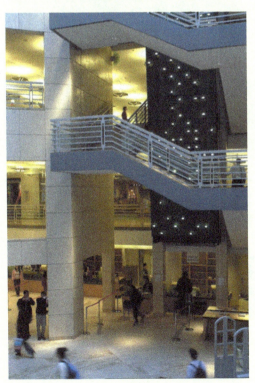

图附4.13 美国旧金山公共图书馆 贝聿铭[美] 作品

图附4.15 山东淄博人民公园

图附4.16 鞍山国际会议中心天花设计,夸张的折叠造型塑造视觉中心点

图附4.17 北京TV中心剧场，特别的界面满足声学与光学的要求

图附4.18 北京集美外观，现代的建筑，肌理效果十足的外墙

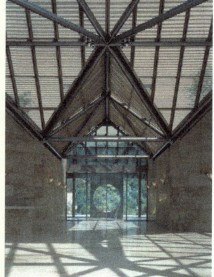
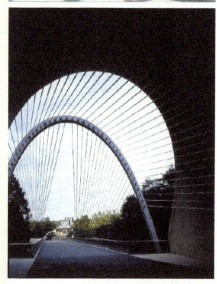

附4.19	
附4.20	附4.22
附4.21	

图附4.19 日本MIHO博物馆 贝聿铭 [美] 作品
图附4.20 日本MIHO博物馆 贝聿铭 [美] 作品
图附4.21 日本MIHO博物馆 贝聿铭 [美] 作品
图附4.22 日本MIHO博物馆 贝聿铭 [美] 作品

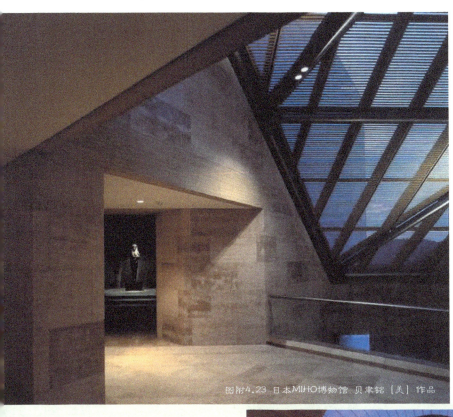

图附4.23 日本MIHO博物馆 贝聿铭[美] 作品

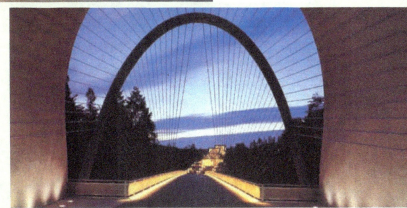

图附4.24 日本MIHO博物馆 贝聿铭[美] 作品

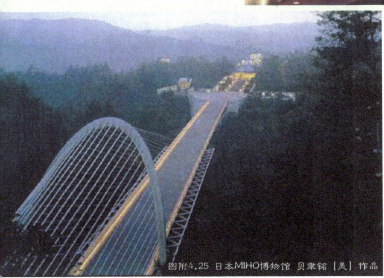

图附4.25 日本MIHO博物馆 贝聿铭[美] 作品

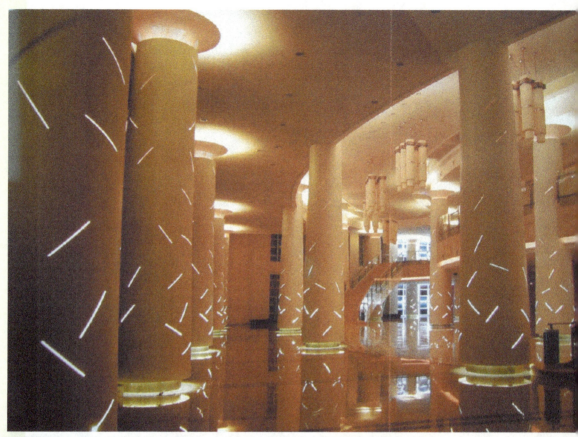

附4.26	
附4.27	附4.28

图附4.26 嘉兴大剧院，粗重的柱子舷透气、轻盈、梦幻

图附4.27 东莞波特曼酒店，柱子上的装饰简单、质朴，过目不忘

图附4.28 南利装饰，线性的走廊加强了尺寸感

图附4.29 深圳建艺装饰，形象墙上简单的几何形体折射出企业的气度不凡

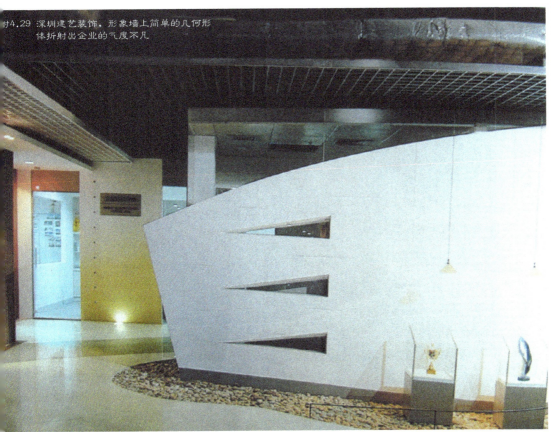

图附4.30 园林设计中的面与线

图附4.31 展示设计中采用实惠和容易加工的材料为载体

第四章 立体构成

147

附4.32 天津博物馆,少就是多,唯美的线条足让人窒息

图附4.33 天津博物馆

参 考 文 献

[1] 王平. 色彩构成[M]. 武汉：华中科技大学出版社，2008.

[2] 陈方达. 平面构成[M]. 武汉：华中科技大学出版社，2007.

[3] 李方方. 立体构成[M]. 武汉：华中科技大学出版社，2007.

[4] 周婷. 平面构成与现代设计[M]. 福州：福建美术出版社，2006.

[5] 汤雅莉. 平面构成[M]. 武汉：华中科技大学出版社，2006.

[6] 刘宝岳. 平面构成[M]. 北京：中国建筑工业出版社，2005.

[7] 汪尚麟. 平面构成[M]. 武汉：湖北美术出版社，2005.

[8] 黄刚. 平面构成[M]. 北京：中国美术出版社，2005.

[9] 刘春明. 平面构成[M]. 成都：四川美术出版社，2005.

[10] 刘宝岳. 色彩构成设计[M]. 北京：中国建筑工业出版社，2005.

[11] 林伟. 色彩构成及应用[M]. 长沙：湖南大学出版社，2004.

[12] 李莉婷. 色彩构成[M]. 武汉：湖北美术出版社，2004.

[13] 黄卢健. 平面构成[M]. 南宁：广西美术出版社，2003.

[14] [英]迈克尔·兰福特. 摄影向导[M]. 陆术国译. 北京：人民美术出版社，2003.

[15] [日]朝仓直巳. 艺术·设计的平面构成[M]. 林征，林华译. 北京：中国计划出版社，2002.

[16] 崔东方. 装饰造型设计基础[M]. 北京：中国建筑工业出版社，2000.

[17] 李莉婷. 色彩·构成·设计[M]. 合肥：安徽美术出版社，2000.

[18] 钟蜀珩. 新编色彩构成[M]. 沈阳：辽宁美术出版社，1999.

[19] 苏华. 色彩构成篇[M]. 沈阳：辽宁美术出版社，1999.

[20] 洪兴宇. 平面构成[M]. 沈阳：辽宁美术出版社，1998.

北京大学出版社高职高专土建系列教材书目

序号	书 名	书 号	编著者	定价	出版时间	配套情况
	"互联网+"创新规划教材					
1	建筑工程概论	978-7-301-25934-4	申淑荣等	40.00	2015.8	PPT/二维码
2	建筑构造(第二版)	978-7-301-26480-5	肖 芳	42.00	2016.1	APP/PPT/二维码
3	建筑三维平法结构图集(第二版)	978-7-301-29049-1	傅华夏	68.00	2018.1	APP
4	建筑三维平法结构识图教程(第二版)	978-7-301-29121-4	傅华夏	68.00	2018.1	APP/PPT
5	建筑构造与识图	978-7-301-27838-3	孙 伟	40.00	2017.1	APP/二维码
6	建筑识图与构造	978-7-301-28876-4	林秋怡等	46.00	2017.11	PPT/二维码
7	建筑结构基础与识图	978-7-301-27215-2	周 晖	58.00	2016.9	APP/二维码
8	建筑工程制图与识图(第2版)	978-7-301-24408-1	白丽红等	34.00	2016.8	APP/二维码
9	建筑制图习题集(第二版)	978-7-301-30425-9	白丽红等	28.00	2019.5	APP/答案
10	建筑制图(第三版)	978-7-301-28411-7	高丽荣	38.00	2017.7	APP/PPT/二维码
11	建筑制图习题集(第三版)	978-7-301-27897-0	高丽荣	35.00	2017.7	APP
12	AutoCAD建筑制图教程(第三版)	978-7-301-29036-1	郭 慧	49.00	2018.4	PPT/素材/二维码
13	建筑装饰构造(第二版)	978-7-301-26572-7	赵志文等	39.50	2016.1	PPT/二维码
14	建筑工程施工技术(第三版)	978-7-301-27675-4	钟汉华等	66.00	2016.11	APP/二维码
15	建筑施工技术(第三版)	978-7-301-28575-6	陈雄辉	54.00	2018.1	PPT/二维码
16	建筑施工技术	978-7-301-28756-9	陆艳侠	58.00	2018.1	PPT/二维码
17	建筑施工技术	978-7-301-29854-1	徐 淳	59.50	2018.9	APP/PPT/二维码
18	高层建筑施工	978-7-301-28232-8	吴俊臣	65.00	2017.4	PPT/答案
19	建筑力学(第三版)	978-7-301-28600-5	刘明晖	55.00	2017.8	PPT/二维码
20	建筑力学与结构(少学时版)(第二版)	978-7-301-29022-4	吴承霞等	46.00	2017.12	PPT/答案
21	建筑力学与结构(第三版)	978-7-301-29209-9	吴承霞等	59.50	2018.5	APP/PPT/二维码
22	工程地质与土力学(第三版)	978-7-301-30230-9	杨仲元	50.00	2019.3	PPT/二维码
23	建筑施工机械(第二版)	978-7-301-28247-2	吴志强等	35.00	2017.5	PPT/答案
24	建筑设备基础知识与识图(第二版)	978-7-301-24586-6	靳慧征等	47.00	2016.8	二维码
25	建筑供配电与照明工程	978-7-301-29227-3	羊 梅	38.00	2018.2	PPT/答案/二维码
26	建筑工程测量(第二版)	978-7-301-28296-0	石 东等	51.00	2017.5	PPT/二维码
27	建筑工程测量(第三版)	978-7-301-29113-9	张敬伟等	49.00	2018.1	PPT/答案/二维码
28	建筑工程测量实验与实训指导(第三版)	978-7-301-29112-2	张敬伟等	29.00	2018.1	答案/二维码
29	建筑工程资料管理(第二版)	978-7-301-29210-5	孙 刚等	47.00	2018.3	PPT/二维码
30	建筑工程质量与安全管理(第二版)	978-7-301-27219-0	郑 伟	55.00	2016.8	PPT/二维码
31	建筑工程质量事故分析(第三版)	978-7-301-29305-8	郑文新等	39.00	2018.8	PPT/二维码
32	建设工程监理概论(第三版)	978-7-301-28832-0	徐锡权等	44.00	2018.2	PPT/答案/二维码
33	工程建设监理案例分析教程(第二版)	978-7-301-27864-2	刘志麟等	50.00	2017.1	PPT/二维码
34	工程项目招投标与合同管理(第三版)	978-7-301-28439-1	周艳冬	44.00	2017.7	PPT/二维码
35	建设工程招投标与合同管理(第四版)	978-7-301-29827-5	宋春岩	42.00	2018.9	PPT/答案/试题/教案
36	工程项目招投标与合同管理(第三版)	978-7-301-29692-9	李洪军等	47.00	2018.8	PPT/二维码
37	建设工程项目管理(第三版)	978-7-301-30314-6	王 辉	40.00	2018.8	PPT/二维码
38	建设工程法规(第三版)	978-7-301-29221-1	皇甫婧琪	44.00	2018.4	PPT/二维码
39	建筑工程经济(第三版)	978-7-301-28723-1	张宁宁等	36.00	2017.9	PPT/答案/二维码
40	建筑施工企业会计(第三版)	978-7-301-30273-6	辛艳红	44.00	2019.3	PPT/二维码
41	建筑工程施工组织设计(第二版)	978-7-301-29103-0	鄢维峰等	37.00	2018.1	PPT/答案/二维码
42	建筑工程施工组织实训(第二版)	978-7-301-30176-0	鄢维峰等	41.00	2019.1	PPT/二维码
43	建筑施工组织设计	978-7-301-30236-1	徐运明等	43.00	2019.1	PPT/二维码
44	建筑工程计量与计价——透过案例学造价(第二版)	978-7-301-23852-3	张 强	59.00	2017.1	PPT/二维码
45	建筑工程计量与计价	978-7-301-27866-6	吴育萍等	49.00	2017.1	PPT/二维码
46	建筑工程计量与计价(第三版)	978-7-301-25344-1	肖明和等	65.00	2017.1	APP/二维码
47	安装工程计量与计价(第四版)	978-7-301-16737-3	冯 钢	59.00	2018.1	PPT/答案/二维码
48	建筑工程材料	978-7-301-28982-2	向积波等	42.00	2018.1	PPT/二维码
49	建筑材料与检测(第二版)	978-7-301-25347-2	梅 杨等	35.00	2015.2	PPT/答案/二维码
50	建筑材料与检测	978-7-301-28809-2	陈玉萍	44.00	2017.11	PPT/二维码
51	建筑材料与检测实验指导(第二版)	978-7-301-30269-9	王美芬等	24.00	2019.3	二维码
52	市政工程概论	978-7-301-28260-1	郭 福等	46.00	2017.5	PPT/二维码
53	市政工程计量与计价(第三版)	978-7-301-27983-0	郭良娟等	59.00	2017.2	PPT/二维码

序号	书 名	书 号	编著者	定价	出版时间	配套情况
54	市政管道工程施工	978-7-301-26629-8	雷彩虹	46.00	2016.5	PPT/二维码
55	市政道路工程施工	978-7-301-26632-8	张雪丽	49.00	2016.5	PPT/二维码
56	市政工程材料检测	978-7-301-29572-2	李继伟等	44.00	2018.9	PPT/二维码
57	中外建筑史(第三版)	978-7-301-28689-0	袁新华等	42.00	2017.9	PPT/二维码
58	房地产投资分析	978-7-301-27529-0	刘永胜	47.00	2016.9	PPT/二维码
59	城乡规划原理与设计(原城市规划原理与设计)	978-7-301-27771-3	谭婧婧等	43.00	2017.1	PPT/素材/二维码
60	BIM应用：Revit建筑案例教程	978-7-301-29693-6	林标锋等	58.00	2018.9	APP/PPT/二维码/试题/教案
61	居住区规划设计（第二版）	978-7-301-30133-3	张 燕	59.00	2019.5	PPT/二维码
"十二五"职业教育国家规划教材						
1	★建筑装饰施工技术(第二版)	978-7-301-24482-1	王 军	37.00	2014.7	PPT
2	★建筑工程应用文写作(第二版)	978-7-301-24480-7	赵 立等	50.00	2014.8	PPT
3	★建筑工程经济(第二版)	978-7-301-24492-0	胡六星等	41.00	2014.9	PPT/答案
4	★工程造价概论	978-7-301-24696-2	周艳冬	31.00	2015.1	PPT/答案
5	★建设工程监理(第二版)	978-7-301-24490-6	斯 庆	35.00	2015.1	PPT/答案
6	★建筑节能工程与施工	978-7-301-24274-2	吴明军等	35.00	2015.5	PPT
7	★土木工程实用力学(第二版)	978-7-301-24681-8	马景善	47.00	2015.7	PPT
8	★建筑工程计量与计价(第三版)	978-7-301-25344-1	肖明和等	65.00	2017.1	APP/二维码
9	★建筑工程计量与计价实训(第三版)	978-7-301-25345-8	肖明和等	29.00	2015.7	
基础课程						
1	建设法规及相关知识	978-7-301-22748-0	唐茂华等	34.00	2013.9	PPT
2	建筑工程法规实务(第二版)	978-7-301-26188-0	杨陈慧等	49.50	2017.6	PPT
3	建筑法规	978-7301-19371-6	董 伟等	39.00	2011.9	PPT
4	建设工程法规	978-7-301-20912-7	王先恕	32.00	2012.7	PPT
5	AutoCAD建筑绘图教程(第二版)	978-7-301-24540-8	唐英敏等	44.00	2014.7	PPT
6	建筑CAD项目教程(2010版)	978-7-301-20979-0	郭 慧	38.00	2012.9	素材
7	建筑工程专业英语(第二版)	978-7-301-26597-0	吴承霞	24.00	2016.2	PPT
8	建筑工程专业英语	978-7-301-20003-2	韩 薇等	24.00	2012.2	PPT
9	建筑识图与构造(第二版)	978-7-301-23774-8	郑贵超	40.00	2014.2	PPT/答案
10	房屋建筑构造	978-7-301-19883-4	李少红	26.00	2012.1	PPT
11	建筑识图	978-7-301-21893-8	邓志勇等	35.00	2013.1	PPT
12	建筑识图与房屋构造	978-7-301-22860-9	负 禄等	54.00	2013.9	PPT/答案
13	建筑构造与设计	978-7-301-23506-5	陈玉萍	38.00	2014.1	PPT/答案
14	房屋建筑构造	978-7-301-23588-1	李元玲等	45.00	2014.1	PPT
15	房屋建筑构造习题集	978-7-301-26005-0	李元玲	26.00	2015.8	PPT/答案
16	建筑构造与施工图识读	978-7-301-24470-8	南学平	52.00	2014.8	PPT
17	建筑工程识图实训教程	978-7-301-26057-9	孙 伟	32.00	2015.12	PPT
18	◎建筑工程制图(第二版)(附习题册)	978-7-301-21120-5	肖明和	48.00	2012.8	PPT
19	建筑制图与识图(第二版)	978-7-301-24386-2	曹雪梅	38.00	2015.8	PPT
20	建筑制图与识图习题册	978-7-301-18652-7	曹雪梅等	30.00	2011.4	
21	建筑制图与识图(第二版)	978-7-301-25834-7	李元玲	32.00	2016.9	PPT
22	建筑制图与识图习题集	978-7-301-20425-2	李元玲	24.00	2012.3	PPT
23	新编建筑工程制图	978-7-301-21140-3	方筱松	30.00	2012.8	PPT
24	新编建筑工程制图习题集	978-7-301-16834-9	方筱松	22.00	2012.8	
建筑施工类						
1	建筑工程测量	978-7-301-16727-4	赵景利	30.00	2010.2	PPT/答案
2	建筑工程测量实训(第二版)	978-7-301-24833-1	杨凤华	34.00	2015.3	答案
3	建筑工程测量	978-7-301-19992-3	潘益民	38.00	2012.2	PPT
4	建筑工程测量	978-7-301-28757-6	赵 昕	50.00	2018.1	PPT/二维码
5	建筑工程测量	978-7-301-22485-4	景 铎等	34.00	2013.6	PPT
6	建筑施工技术	978-7-301-16726-7	叶 雯等	44.00	2010.8	PPT/素材
7	建筑施工技术	978-7-301-19997-8	苏小梅	38.00	2012.1	PPT
8	基础工程施工	978-7-301-20917-2	董 伟等	35.00	2012.7	PPT
9	建筑施工技术实训(第二版)	978-7-301-24368-8	周晓龙	30.00	2014.7	
10	PKPM软件的应用(第二版)	978-7-301-22625-4	王 娜等	34.00	2013.6	
11	◎建筑结构(第二版)(上册)	978-7-301-21106-9	徐锡权	41.00	2013.4	PPT/答案
12	◎建筑结构(第二版)(下册)	978-7-301-22584-4	徐锡权	42.00	2013.6	PPT/答案

序号	书 名	书 号	编著者	定价	出版时间	配套情况
13	建筑结构学习指导与技能训练(上册)	978-7-301-25929-0	徐锡权	28.00	2015.8	PPT
14	建筑结构学习指导与技能训练(下册)	978-7-301-25933-7	徐锡权	28.00	2015.8	PPT
15	建筑结构(第二版)	978-7-301-25832-3	唐春平等	48.00	2018.6	PPT
16	建筑结构基础	978-7-301-21125-0	王中发	36.00	2012.8	PPT
17	建筑结构原理及应用	978-7-301-18732-6	史美东	45.00	2012.8	PPT
18	建筑结构与识图	978-7-301-26935-0	相秉志	37.00	2016.2	
19	建筑力学与结构	978-7-301-20988-2	陈水广	32.00	2012.8	PPT
20	建筑力学与结构	978-7-301-23348-1	杨丽君等	44.00	2014.1	PPT
21	建筑结构与施工图	978-7-301-22188-4	朱希文等	35.00	2013.3	PPT
22	建筑材料(第二版)	978-7-301-24633-7	林祖宏	35.00	2014.8	PPT
23	建筑材料与检测(第二版)	978-7-301-26550-5	王 辉	40.00	2016.1	PPT
24	建筑材料与检测试验指导(第二版)	978-7-301-28471-1	王 辉	23.00	2017.7	PPT
25	建筑材料选择与应用	978-7-301-21948-5	申淑荣等	39.00	2013.3	PPT
26	建筑材料检测实训	978-7-301-22317-8	申淑荣等	24.00	2013.4	
27	建筑材料	978-7-301-24208-7	任晓菲	40.00	2014.7	PPT/答案
28	建筑材料检测试验指导	978-7-301-24782-2	陈东佐等	20.00	2014.9	PPT
29	◎地基与基础(第二版)	978-7-301-23304-7	肖明和等	42.00	2013.11	PPT/答案
30	地基与基础实训	978-7-301-23174-6	肖明和等	25.00	2013.10	PPT
31	土力学与地基基础	978-7-301-23675-8	叶火炎等	35.00	2014.1	PPT
32	土力学与基础工程	978-7-301-23590-4	宁培淋等	32.00	2014.1	PPT
33	土力学与地基基础	978-7-301-25525-4	陈东佐	45.00	2015.2	PPT/答案
34	建筑施工组织与进度控制	978-7-301-21223-3	张廷瑞	36.00	2012.9	PPT
35	建筑施工组织项目式教程	978-7-301-19901-5	杨红玉	44.00	2012.1	PPT/答案
36	钢筋混凝土工程施工与组织	978-7-301-19587-1	高 雁	32.00	2012.5	PPT
37	建筑施工工艺	978-7-301-24687-0	李源清等	49.50	2015.1	PPT/答案
	工 程 管 理 类					
1	建筑工程经济	978-7-301-24346-6	刘晓丽等	38.00	2014.7	PPT/答案
2	建筑工程项目管理(第二版)	978-7-301-26944-2	范红岩等	42.00	2016.3	PPT
3	建设工程项目管理(第二版)	978-7-301-28235-9	冯松山等	45.00	2017.6	PPT
4	建筑施工组织与管理(第二版)	978-7-301-22149-5	翟丽旻等	43.00	2013.4	PPT/答案
5	建设工程合同管理	978-7-301-22612-4	刘庭江	46.00	2013.6	PPT/答案
6	建筑工程招投标与合同管理	978-7-301-16802-8	程超胜	30.00	2012.9	PPT
7	工程招投标与合同管理实务	978-7-301-19035-7	杨甲奇等	48.00	2011.8	ppt
8	工程招投标与合同管理实务	978-7-301-19290-0	郑文新等	43.00	2011.8	ppt
9	建设工程招投标与合同管理实务	978-7-301-20404-7	杨云会等	42.00	2012.4	PPT/答案/习题
10	工程招投标与合同管理	978-7-301-17455-5	文新平	37.00	2012.9	PPT
11	建筑工程安全管理(第2版)	978-7-301-25480-6	宋 健等	42.00	2015.8	PPT/答案
12	施工项目质量与安全管理	978-7-301-21275-2	钟汉华	45.00	2012.10	PPT/答案
13	工程造价控制(第2版)	978-7-301-24594-1	斯 庆	32.00	2014.8	PPT/答案
14	工程造价管理(第二版)	978-7-301-27050-9	徐锡权等	44.00	2016.5	PPT
15	建筑工程造价管理	978-7-301-20360-6	柴 琦等	27.00	2012.3	PPT
16	工程造价管理(第2版)	978-7-301-28269-4	曾 浩等	38.00	2017.5	PPT/答案
17	工程造价案例分析	978-7-301-22985-9	甄 凤	30.00	2013.8	PPT
18	建设工程造价控制与管理	978-7-301-24273-5	胡芳珍等	38.00	2014.6	PPT/答案
19	◎建筑工程造价	978-7-301-21892-1	孙咏梅	40.00	2013.2	PPT
20	建筑工程计量与计价	978-7-301-26570-3	杨建林	46.00	2016.1	PPT
21	建筑工程计量与计价综合实训	978-7-301-23568-3	龚小兰	28.00	2014.1	
22	建筑工程估价	978-7-301-22802-9	张 英	43.00	2013.8	PPT
23	安装工程计量与计价综合实训	978-7-301-23294-3	成春燕	49.00	2013.10	素材
24	建筑安装工程计量与计价	978-7-301-26004-3	景巧玲等	56.00	2016.1	PPT
25	建筑安装工程计量与计价实训(第二版)	978-7-301-25683-1	景巧玲等	36.00	2015.7	
26	建筑水电安装工程计量与计价(第二版)	978-7-301-26329-7	陈连姝	51.00	2016.1	PPT
27	建筑与装饰装修工程工程量清单(第二版)	978-7-301-25753-1	翟丽旻等	36.00	2015.5	PPT
28	建筑工程清单编制	978-7-301-19387-7	叶晓容	24.00	2011.8	PPT
29	建设项目评估(第二版)	978-7-301-28708-8	高志云等	38.00	2017.9	PPT
30	钢筋工程清单编制	978-7-301-20114-5	贾莲英	36.00	2012.2	PPT
31	建筑装饰工程预算(第二版)	978-7-301-25801-9	范菊雨	44.00	2015.7	PPT
32	建筑装饰工程计量与计价	978-7-301-20055-1	李茂英	42.00	2012.2	PPT

序号	书 名	书 号	编著者	定价	出版时间	配套情况	
33	建筑工程安全技术与管理实务	978-7-301-21187-8	沈万岳	48.00	2012.9	PPT	
建筑设计类							
1	建筑装饰CAD项目教程	978-7-301-20950-9	郭 慧	35.00	2013.1	PPT/素材	
2	建筑设计基础	978-7-301-25961-0	周圆圆	42.00	2015.7		
3	室内设计基础	978-7-301-15613-1	李书青	32.00	2009.8	PPT	
4	建筑装饰材料(第二版)	978-7-301-22356-7	焦 涛等	34.00	2013.5	PPT	
5	设计构成	978-7-301-15504-2	戴碧锋	30.00	2009.8	PPT	
6	设计色彩	978-7-301-21211-0	龙黎黎	46.00	2012.9	PPT	
7	设计素描	978-7-301-22391-8	司马金桃	29.00	2013.4	PPT	
8	建筑素描表现与创意	978-7-301-15541-7	于修国	25.00	2009.8		
9	3ds Max效果图制作	978-7-301-22870-8	刘 晗等	45.00	2013.7	PPT	
10	Photoshop效果图后期制作	978-7-301-16073-2	脱忠伟等	52.00	2011.1	素材	
11	3ds Max & V-Ray 建筑设计表现案例教程	978-7-301-25093-8	郑恩峰	40.00	2014.12	PPT	
12	建筑表现技法	978-7-301-19216-0	张 峰	32.00	2011.8	PPT	
13	装饰施工读图与识图	978-7-301-19991-6	杨丽君	33.00	2012.5	PPT	
14	构成设计	978-7-301-24130-1	耿雪莉	49.00	2014.6	PPT	
15	装饰材料与施工(第2版)	978-7-301-25049-5	宋志春	41.00	2015.6	PPT	
规划园林类							
1	居住区景观设计	978-7-301-20587-7	张群成	47.00	2012.5	PPT	
2	园林植物识别与应用	978-7-301-17485-2	潘 利等	34.00	2012.9	PPT	
3	园林工程施工组织管理	978-7-301-22364-2	潘 利等	35.00	2013.4	PPT	
4	园林景观计算机辅助设计	978-7-301-24500-2	于化强等	48.00	2014.8	PPT	
5	建筑·园林·装饰设计初步	978-7-301-24575-0	王金贵	38.00	2014.10	PPT	
房地产类							
1	房地产开发与经营(第2版)	978-7-301-23084-8	张建中等	33.00	2013.9	PPT/答案	
2	房地产估价(第2版)	978-7-301-22945-3	张 勇等	35.00	2013.9	PPT/答案	
3	房地产估价理论与实务	978-7-301-19327-3	褚菁晶	35.00	2011.8	PPT/答案	
4	物业管理理论与实务	978-7-301-19354-9	裴艳慧	52.00	2011.9	PPT	
5	房地产营销与策划	978-7-301-18731-9	应佐萍	42.00	2012.8	PPT	
6	房地产投资分析与实务	978-7-301-24832-4	高志云	35.00	2014.9	PPT	
7	物业管理实务	978-7-301-27163-6	胡大见	44.00	2016.6		
市政与路桥							
1	市政工程施工图案例图集	978-7-301-24824-9	陈亿琳	43.00	2015.3	PDF	
2	市政工程计价	978-7-301-22117-4	彭以舟等	39.00	2013.3	PPT	
3	市政桥梁工程	978-7-301-16688-8	刘 江等	42.00	2010.8	PPT/素材	
4	市政工程材料	978-7-301-22452-6	郑晓国	37.00	2013.5	PPT	
5	路基路面工程	978-7-301-19299-3	偶昌宝等	34.00	2011.8	PPT/素材	
6	道路工程技术	978-7-301-19363-1	刘 雨等	33.00	2011.12	PPT	
7	城市道路设计与施工	978-7-301-21947-8	吴颖峰	39.00	2013.1	PPT	
8	建筑给排水工程技术	978-7-301-25224-6	刘 芳等	46.00	2014.12	PPT	
9	建筑给水排水工程	978-7-301-20047-6	叶巧云	38.00	2012.2	PPT	
10	数字测图技术	978-7-301-22656-8	赵 红	36.00	2013.6	PPT	
11	数字测图技术实训指导	978-7-301-22679-7	赵 红	27.00	2013.6		
12	道路工程测量(含技能训练手册)	978-7-301-21967-6	田树涛等	45.00	2013.2	PPT	
13	道路工程识图与AutoCAD	978-7-301-26210-8	王容玲等	35.00	2016.1	PPT	
交通运输类							
1	桥梁施工与维护	978-7-301-23834-9	梁 斌	50.00	2014.2	PPT	
2	铁路轨道施工与维护	978-7-301-23524-9	梁 斌	36.00	2014.1	PPT	
3	铁路轨道构造	978-7-301-23153-1	梁 斌	32.00	2013.10	PPT	
4	城市公共交通运营管理	978-7-301-24108-0	张洪满	40.00	2014.5	PPT	
5	城市轨道交通车站行车工作	978-7-301-24210-0	操 杰	31.00	2014.7	PPT	
6	公路运输计划与调度实训教程	978-7-301-24503-3	高福军	31.00	2014.7	PPT/答案	
建筑设备类							
1	建筑设备识图与施工工艺(第2版)	978-7-301-25254-3	周业梅	44.00	2015.12	PPT	
2	水泵与水泵站技术	978-7-301-22510-3	刘振华	40.00	2013.5	PPT	
3	智能建筑环境设备自动化	978-7-301-21090-1	余志强	40.00	2012.8	PPT	
4	流体力学及泵与风机	978-7-301-25279-6	王 宁等	35.00	2015.1	PPT/答案	

注：🌐为"互联网+"创新规划教材；★为"十二五"职业教育国家规划教材；◎为国家级、省级精品课程配套教材，省重点教材。如需相关教学资源如电子课件、习题答案、样书等可联系我们获取。联系方式：010-62756290，010-62750667，pup_6@163.com，欢迎来电咨询。